U0103499

建城 傳承

二十世紀滬港華人建築師和建築商

吳啟聰
羅元旭
著

20th Century Architects and Builders
from Shanghai to Hong Kong

推薦序一

蔡宏興建築師
香港建築師學會會長

我認識吳啟聰建築師應該有 20 年多了吧，從我認識他開始，他就一直對香港的建築發展歷程很感興趣，尤其是在 1949 年新中國成立後南下香港執業的內地建築師的人和事。他研究態度至誠，實事求是，審慎考慮事實，忠於歷史資料，儘管日常生活和工作繁忙，仍沒有放棄繼續研究香港建築歷史和寫作，令我敬佩。讀啟聰之文，可以更了解香港建築的前世今生，體驗一個更完整的香港建築發展敘述。因此，啟聰邀請我為他的新書寫序，我欣然接受，向讀者推薦。

我最先自覺地接觸到中國第一代現代建築師，是八十年代初在美國學習建築期間。我參觀了位於羅德島紐波特的新古典主義建築風格大理石屋，1913 至 1914 年間，威廉‧范德比爾特（William K. Vanderbilt）在花園裡建造了一座雄偉的中國茶館，作為送給妻子的禮物（The Chinese Tea House at Marble House, Newport, Rhode Island, Richard Morris Hunt was the architect for Marble House whilst his two sons, Richard and Joseph Hunt, designed the Chinese Tea House）。因為我在加拿大長大，對中國傳統建築一無所知，但被雄偉而美麗的茶館

建築迷住，在學校圖書館找到徐敬直 1964 年出版的一本有關中國建築的書 Chinese Architecture: Past & Contemporary，大開我有限的眼界，使我認識了中國傳統建築；更重要的是認知到第一代華人現代建築師在留學海外後，都受中華文化呼喚、關心國家發展，回國為中國建築現代化服務。現在想起，我也許在不知不覺中受了影響，繼而在海外工作一段時間後回到香港。

徐敬直在書中後半部分，討論中國傳統建築在內地和台灣的艱苦繼承與革新。因為當時我對中國建築一無所知，對他審視中國建築文藝復興式的展開，及提到五、六十年代中國建築師對「大屋頂」設計的困惑繼而受到批評，我不太能理解。幸好當時學校有一個學長，介紹了一本他父親黃寶瑜於 1975 年寫的書《建築、造景、計劃：宿園論學集 1949-1973》，其中一章「中國建築史緒論」談及中國屋頂形式，讓我對屋頂設計於中國建築文化中的重要性有初步認識，記憶尤其深刻的是中國屋頂翼角之起翹，這正是大理石屋中國茶館屋頂的特色，使我能夠驗證「反宇向陽」的實用性，意識到中國大屋頂有功能主義的本質及其發展規律，因此對大屋頂建築被看成只代表傳統僵化的象徵符號、是中國建築現代化的障礙的觀點不能認同，持懷疑態度。徐敬直書中沒有提及任何關於香港建築師對中國建築現代化探索的角色，亦讓我當時錯誤評估香港建築，認為主要是微不足道的殖民地複製建築樣式，缺乏中國情懷，不涉及現代建築理論探索和原創性特色。

當我回到香港並成為香港建築師學會會員時，我發現徐敬直是

1956 年香港建築師學會的 27 位創始建築師之一，在當時外國人佔主導地位的香港建築行業深受尊重，還當選為第一任會長。啟聰在書中，除了詳細描述了徐敬直的生平、建築態度，更提供了其他南來香港執業的內地建築師資料、生活故事，如范文照、關頌聲、朱彬、陸謙受等等。書中更描述了建築商對建築的影響，以及一些香港主要華人建築商的作業。本書把當時的建築行業生態描述得栩栩如生，讓讀者更了解香港早期華人建築師對中國建築現代化的關心和角色，以及華人建築商面對各種挑戰，從父親到兒子的家族企業傳承，努力為香港建設服務，不僅為自己創造一個成功的企業，而且幫助社會發展，給我很多啟發。

2006 年，我認識到陸謙受的孫女陸曼莊，有幸見到陸謙受在港執業時的多張原始建築圖紙，再次省察南來建築師如何在港彰顯中國建築師的功能及貢獻，為香港建築發展提供良好的基礎。原想向有關部門申請資助金，舉辦陸謙受及香港早期華人建築師的作品展覽，遺憾的是，經過多次努力至 2008 年，該申請仍未獲得支持，最後，原始建築圖紙都由香港大學圖書館作特別收藏。在申請準備工作中，我認識了王浩娛博士，她當時在香港大學建築系讀博士，論文是研究華人移民建築師在香港，我與她有緣多次交談香港建築的多元化、中西文化相對照下，傳統文化與現代化的衝突是否不可避免、建築實踐和重新認識傳統的價值。我從這些談話中受益良多，對文化認同，及建築師族群在不同時間、地域的認知態度有更多了解。

現在我作為香港建築師學會會長，更能感受徐敬直對香港建築師承先啟後、延續及開拓中國建築文化在全球建築體制演化中的關注點和責任感。有中國特色的現代建築是多代中國建築師的願望，多年努力不懈研究，尋求突破，開創新的獨特中國風格建築設計。當傳統被高科技顛覆，中西文化、生活方式也在翻天覆地的變化時，學習、理解歷史幫助我們找到指南針，帶領我們朝著目標理想進發，走出思維的迷宮。我記得羅伯特‧海因萊因（Robert A. Heinlein）在 *Time Enough for Love* 中的一句話：「無視歷史的一代人沒有過去，也沒有未來。」

啟聰之書，既充滿建築歷史事實又充滿趣味軼事，詳細閱讀，可以洞察香港建築發展的模式，認識到建築在社會發展、文化認同中發揮的功能。我誠意地向讀者推薦這本書。

推薦序二

李恒穎

保華建業集團行政總裁及執行董事

香港註冊建築師

香港建築物條例（建築師名單）認可人士

香港建造商會第一副會長

中外歷史上，都有「匠」這詞。成語「能工巧匠」出自李恪非《洛陽名園記·李氏仁豐園》：「今洛陽良工巧匠，批紅判白，接以他木，與造化爭妙，故歲歲益奇。」史上著名的公輸般（魯班），是發明家和土木匠；而負責營造故宮多幢宮殿的蒯祥，原是木匠出身，其後晉升為「營繕所丞」。套用今天標準，可見中國歷史上的「匠師」，其實一向已包括設計、策劃、監工，甚至施工等職責。

西方傳統中，建築師（Architect）這個專業稱號約在 16 世紀中期才出現。Architect 的字根來自希臘文 Arkhitektn，Arkhi 是「總」（Chief），而 Tektn 則是「建造者」（Builder），因此西方中古時代，石匠、木匠也擔當設計者角色。無獨有偶，中西方的建築傳統也同樣注重承傳，各式各樣的技術和經驗從師徒父子關係一代代傳授下去。而往往由於工作所需，要到不同地方考察實踐，結果通過交替發展，吸收不同精華，配合各地情況，得以衍生新的設計理念或建築技術。

《建城·傳承》這書正好重新闡釋上述概念，建築師和建築商兩

個專業其實同出一源，只是在工業化和專業化過程上各走其路，但兩者關係應是互補互惠。要將好的設計構思完成，更需要環環緊扣，透過建築師和建築商通力合作，才能成事。這書背景建立於二戰後中國百廢待興，加上政治動盪，因此 1949 年後，為數不少的建築師和建築商從上海南來香港，把技術、人才、資源重新投放在這小島上。而兩者的互動交流，結果改寫了這個城市的面貌，也創出不少傑出建築作品。

我和作者吳啟聰相職 20 多年，知悉他對本地建築歷史素有研究；羅兄亦是民間高手，兩位作者把 20 世紀上海和香港的建築師及建築商事蹟重新鋪排，邀請我代序，欣然接受之餘，更深感榮幸。通過這書，我也希望廣大讀者及業內同僚能知曉上代之事，了解及感受到歷史大潮流之中的堅毅和奮鬥經歷。事實上，這一代前輩的創業和事業發展並不容易，讀後更使我啟發良多，值得推薦。

2021 年 8 月

推薦序三

林中偉建築師

創智建築師有限公司始創董事
前古物諮詢委員會成員
香港建築師學會古蹟及文物保育委員會前主席

很高興見到吳啟聰 KC 及羅元旭 York 兩位朋友，聯手出版了這本關於南來建築師及承建商歷史的專書，為研究香港建築歷史添加了重要的一章。此書除了文字之外，更提供了一批珍貴的圖則、照片和肖像，令讀者更能了解建築作品獨特之處，以及人物的容貌。

與 KC 的認識始於多年前一個有關香港建築師口述歷史的活動，由香港建築師學會舉辦。自此之後，KC 便成為研究戰後初期香港建築師的專家，正好為我研究戰前香港建築師歷史，提供了不少補充資料。

也是源於要尋找戰前建築師的背景資料，經朋友介紹，與 York 在網上認識。York 對香港家族史如數家珍，某與某的關係、從事何種行業等等，十分詳盡，令人佩服。多年來，當我尋找建築師資料有困難時，第一個想到要請教的便是他。

這兩位民間高手，正是研究香港歷史的寶藏。期望他們把其他研究成果陸續出版，以豐富香港歷史資料，為讀者們添加知識。

序
一

2007 年夏，《建聞築蹟：香港第一代華人建築師的故事》一書出版後引來不少回響，慶幸獲得社會、建築師同僚以至學界全人的不少鼓勵。可是《建聞築蹟》只是資料收集後的一個總結，目的除了讓社會重新認識五、六十年代的香港建築物外，也令大眾知曉當時建築師的背景及執業情況。不過，出版後獲得正面的回應也正好反映香港社會對本身的歷史懷有濃厚感情，希望從多方面了解本土設計文化的根源。而這十多年來，建築保育意識在民間持續獲得重視，社會也漸明白「現代主義」思潮下產生的五、六十年代建築物，雖看來乏善足陳，簡約無味，但也並非沒有價值。再者，不少新一代學者及朋友們在這個範疇上繼續發掘研究，為那年代的建築師及他們的作品留下更詳細記錄。歷史承傳，這才是最值得鼓舞的事情。

另外，《建聞築蹟》中所提及的前輩們的孫代斷斷續續和我保持聯絡，也提供了不少資料。他們移居海外多年，對祖父一代的工作了解不多，但他們的熱情和努力不懈對我也是一種鼓勵。

適逢其會，資深香港歷史研究者羅元旭兄，對那代人和事素有興

趣和認識。羅兄學識廣博,人脈極廣,特別對於移居香港的上海建築商們的背景事蹟瞭如指掌,而建築師和建造商的工作交流一向密切互動。同代人同代事,往往互有替補。羅兄因此建議把兩者結合,整理出版。這也是驅動我重新編寫《建城·傳承》這書的契機。

然而,十多年過去,重寫也希望從另一角度去認識和分析這些建築物,多從當時的社會環境和時代背景出發探討設計;也嘗試把他們上海年代的工作經歷,連繫到香港期間的作品中,同時把重點放到數個代表作上,透過闡述他們的設計,從而剖析對後代香港建築的影響。但因篇幅所限,本書所選及的六位建築師們:范文照、徐敬直、陸謙受、基泰工程司的朱彬、甘洛和司徒惠,他們只可以局部反映共 20 多位從上海南下的前輩們的工作。事實上,這批建築師在中國內地或香港出生和接受教育,之後出國留學,回到內地工作,又為避政治紛爭而移居香港。他們均抱著現代化中國建築的宏願,學貫東西,極具國際視野之餘,也不乏創造力和適應力。如果說需要為今天的香港建築追本溯源的話,那麼我們更應檢視這一代人的貢獻。

最後也是最為人敬佩的是,這些前輩們遊刃在二十世紀大時代中,雖然經歷戰亂,人生跌宕起伏,南下香港重新起步,但最終為我們留下不少建築遺產。或許,這是更值得我輩學習之處,更能展示及代表甚麼是獅子山精神!

本書的出版有賴多位朋友鼎力協助。學兄姚展鵬建築師百忙中奔走香港大學圖書館，增補書中插圖，實在不勝感激，衷心銘記。杜世淳小姐為專業土木工程師，香港建築物多在山坡興建，多得她從旁提點工程上的疑難之處。潘子強先生是資深結構工程師，雖然香港五、六十年代建築物結構相對簡單，潘兄多番的深入淺出解釋，使我更了解當年設計的技術限制。陳建全兄在上海，撥冗在多區實地記錄前輩們在上海遺留下的作品，令書中內容更為全面。難得年輕一代的羅嘉慧建築師對此題材有感興趣，協助提供資料。最後，溫皓宗兄極費功夫再新繪製多份插圖，發現前輩建築師的設計殊不簡單。老友黃啟聰兄在付梓前一刻解決了一些插圖上的問題。沒有以上各位的意見或支持，本書絕對不能成事。

最後，現任建築師學會會長蔡宏興建築師也是建築歷史研究愛好者；保華建築行政總裁李恒穎先生和我認識超過 20 載；林中偉建築師在建築保育上經驗豐富，曾擔任古物諮詢委員會委員，多年來鼓勵我持續對這段歷史的研究。三位業內翹楚為本書提序切合不過，感激不已。

吳啟聰
2021 年夏

序
二

筆者本身讀商科出身並一直從事金融行業，亦沒有任何親人從事與建築相關的行業，這次寫一本關於建築業的書可說是機緣巧合。

話說 1992 年筆者報考美國高中，其中一家學校的招生面試在灣仔上海實業大廈的新昌營造集團，因為公司少東葉維義是該校的校友，義務負責面試，雖然後來筆者到另一高中肆業，但亦一直與他保持聯絡。事隔五年後的九七年暑假，葉生已創立自己的基金公司惠理並同時兼顧家族生意，當時已是大學二年級的筆者想投身金融業，於是便毛遂自薦去信找暑期工，竟被他聘為助理，協助當時規模仍小的惠理做一些分析研究之餘，還幫他製作新昌業績的 Powerpoint，從而更深入了解這家歷史悠久、三代經營的上海幫建築商。

香港戰後經濟起飛，由上海帶資金及技術知識到香港的商人絕對作出了重大的貢獻，其中以紗廠及航運業最為出名。紗廠方面以黃紹倫教授的大作《移民企業家》一書為範本，至於航運業方面，船王董浩雲及包玉剛的後人都為先人出版了多本傳記。但其

實上海幫企業家在香港很多不同行業都有重大的貢獻，包括塑膠、電子、化工及搪瓷等，而筆者又覺得他們在建築方面的影響尤為深遠及重要，但奈何他們的事蹟從未結集成書，所以筆者希望這本書能夠記錄他們在建築行業所作出的貢獻。而上海建築商南移，或多或少與上海工業家及國內客戶南移有關，比如昌升承接英美煙草的灣仔貨倉，益新及陶記承接各上海幫紗廠的工程及新昌承建坪州大中國火柴廠等。

上海的人口由 1852 年的 54 萬，增加到 1890 年的 82 萬，到 1927 年有 264 萬之多，城市人口急速發展亦帶動了建築業的高速發展，不少上海人亦開設建築公司，承接洋商、華商、政府和各機構的大小工程，稱為「營造廠」。上海以至中國最早由中國人開設的營造廠，是 1880 年由川沙水泥匠出身的楊斯盛創立的楊瑞泰營造廠。與楊瑞泰同期成立的魏清記及余洪記亦是當年上海鼎鼎大名的建築商，魏清記提攜起家的二判承建商陶桂記（而陶桂記又衍生出更知名的保華）以及余洪記老臣子孫德水開設的孫福記，後來都來到了香港，所以香港上海幫建築商的根，可以追溯到清末時候的上海。

這些建築商的共通點，是第一代通常都是十幾歲便投身建築行業由學徒做起，雖然他們的學歷不高，但深深領會到學英文的重要性，因為當時中國的建築師及土木工程師大多是外國籍，如果要拿到重要的合約，語言上必須能夠溝通，所以很多人都會讀夜校進修英文。到他們的第二代，多數被安排到國內知名的基督教大

學如聖約翰大學，修讀土木工程或法律等專業科目，使公司在技術及管理上更專業化。

早在上世紀三十年代抗日戰爭爆發之時，已經有第一批上海幫建築商到香港營業，包括益新、徐勝記、陶記及新昌等，但香港當時的建築業仍然以廣東人為主。1949年中國政權更迭以後，有些如本書述及的馥記、陸根記、葉財記及大陸工程公司等，跟隨國民政府去了台灣，有些如王家的亞豐及湯景賢的友聯建築去了南洋，但更多的是保華、孫福記、昌升及鶴記等大行南來香港，部分業務亦延伸到東南亞。這些公司很快便在香港扎根並在業內成為主導，在五十到八十年代，無論在政府或私營工程方面都佔有重要地位，亦出掌原本一直由廣東人把持的香港建造商會。而本書亦包括了一些在上海出生，但來到香港才創業的建築商，包括以興建中環滙豐總行出名的公和以及在七十年代曾經風光一時的保利工程。經過幾番時代變遷，很多這些上海幫建築商已經結業或轉售，目前香港唯一仍由上海人主持的主要建築公司，就只有惠記一家。

在研究上海幫建築商期間，筆者發現上海籍的建築師與這些建築商是多年緊密合作，例如保華與陸謙受的合作，便是由國內延續到香港，所以要寫建築便不能忽略建築設計。筆者與本書共同作者吳啟聰先生認識十多年，最初是筆者在撰寫《東成西就：七個華人基督教家族與中西交流百年》一書時，研究第一章黃光彩家族成員楊寬麟，楊是基泰工程司的合夥人之一，而吳君與其他幾

位建築歷史研究者如林中偉建築師及賴德霖教授等，對業務由內地伸展到香港及台灣的基泰均有研究，我們從而開始交往，所以本書關於建築師部分，順理成章便是請吳君執筆。

香港的芸芸地產發展商中以廣東人為主，上海幫為數不多，最出名是陳廷驊創立的南豐集團及王德輝創立的華懋集團，還有趙世曾的華光地產及卓能，許維楨家族的正義實業，由鄭桂生、劉天宏及龔家麟三人創立的昌生公司及昌生興業，及鄭公時的業廣地產，但他們主要從事地產發展或興建自己的物業，沒有承包其他工程，所以不在本書的範圍之內。本書講及的保華、新昌及益新等建築公司亦有沾手地產，但仍以承建商為主業。另一個不包括在本書之內但與建築有密切關係的是上海幫開設的機械工程公司，比如筆者在《東成西就》一書中談及的由黃宣平領導、開利冷氣香港代理的北極公司，及厲樹雄有份、代理三菱升降機及開劈樂鏟泥車的信昌機器工程，由周亦卿創立、代理東芝電梯的其士集團，或由胡法光創立、代理三菱電梯的菱電集團，由於不是建築公司，所以不在本書詳述的範圍之內。

羅元旭

目錄

ARCHITEC

第一部分

建築師

香港對本土建築人才的培養，最早可追溯至上世紀五十年代。那麼在這批人才成熟及獨當一面之前，從四十至七十年代，香港建築很大程度上仰賴從當時中國最先進的城市 —— 上海南來的建築師。他們學貫東西，承先啟後，為香港建築界打好基礎，對後進影響深遠。

范文照／徐敬直／基泰工程司／陸謙受／甘洺／司徒惠／其他

范文照

(1893-1979)

ROBERT,
FAN WENZHAO

北角的名字由來，是因為它是港島最北的一個小岬角。英國海軍測量人員初到香港，便直接以 North Point 稱呼此處。

北角到了五、六十年代，大量南下避亂的江浙文人雅士旅居在此。名作家劉以鬯提到他初到香港時便住在北角，街頭小販喊賣酒釀圓子和五香茶葉蛋的情境，令他滿是「身在香港，心在上海」之感。當年漫步由長康街至書局街，可發覺路上有著不少上海痕跡。英皇道兩旁盡是矮矮的四、五層高戰後唐樓，上居下舖，沿街盡是上海理髮店、洋服店、鞋店、照相館。兩家上海菜館，以四五六和喬家柵的生煎包小籠包最為出名。北角靠山，開拓在山上的數條橫街堡壘街、建華街，雖然不是甚麼大宅豪門地段，一整排的小洋房卻甚為優雅宜居，甚受上海人士歡迎。小孩上學，還可到清華街的蘇浙公學。一個北角，衣食住行，不愧有「小上海」稱號。

1949 年後南逃至香港的上海人帶來的是資金、技術、人脈關係和知識，而且很快便成為戰後香港的一股新力量。在這批移民當中，不少是理論與實踐兼備的業內翹楚，范文照便是其中一位。

范文照（1893-1979），祖籍廣東順德，在上海出生，1917 年畢業於上海聖約翰大學土木工程系，其後在同校任教測量二年。1919 年，范文照遠赴美國修讀建築學，是最早一位在美國賓夕法尼亞大學獲建築學碩士的中國留學生。賓夕法尼亞大學建築系當時由法籍的 Paul Philippe Cret 主理，推崇學院派（也叫做

布雜藝術 Beaux Arts）的新古典風格。經過工業革命的洗禮，十九世紀末至二十世紀初的建築物，亦開始引入較先進的技術及物料，例如熟鐵、電梯、供電等等。玻璃、混凝土及鋼材的生產方法也變得普及化和商業化。但學院派的建築風格，仍穩守及強調一些西方傳統手段，例如嚴謹控制比例、立面的對稱、輕重關係和節奏韻律、空間的優先級次、雕塑裝飾的廣泛使用等等。雖然學院派一度盛行，並和裝飾藝術（Art Deco）一起成為商業及政府機構的首選風格，但到了三十年代後期，也漸漸被簡約及著重表達建築功能的現代主義取代。

1921 年，范文照在賓夕法尼亞大學畢業，之後在費城的 Ch.F. Durang 和 Day and Klaude 兩所著重古典設計的事務所短暫實習約一年。1922 年中，范文照回到上海，期後五年在上海允元公司（Lam Glines & Company）擔任建築部工程師。允元公司由祖籍廣東新會的林志澄（V. Fong Lam）和六位同於麻省理工學院畢業的華人工程師創立，亦和美資的 Stone & Webster 有著密切聯繫。在二十年代初的上海以至全中國的建築界，土木及結構工程師均由西方人士主導。允元公司集建築設計、各項工程專業及承建商於一身，算是華人建築行業中的表表者。范文照亦在此期間贏得兩項設計大獎，分別是南京中山陵圖案競賽二等獎（1925）和廣州中山紀念堂設計競賽第三獎（1926）。這時的范文照已頗有經驗和能力，也能獨當一面。然而，允元公司因將業務重心放於大型基建工程，同時受到各地軍閥內戰的持續影響，無奈於 1926 年結業。范文照也於 1927 年

上海音樂廳

開設自營的建築師事務所。1930 年建成的南京大戲院（今上海音樂廳）是他的首項大型建築物。這幢劇院極為華麗優美，科林斯（Corinthian）廊柱、穹頂、雲石環跑樓梯等設計，完全遵從西方古典法式，很難想像完全由一位中國建築師設計。這時范文照聲望更上一層樓，不同類型的項目接踵而至。而他的公司直至戰前，更一直孕育不少年輕的中國建築師，成為業內搖籃。

二十世紀初在外國受訓、學成回國的建築師，都抱有如何現代化中國建築的理想。趙深（1898-1978）是范文照早期項目的合作者，兩人是賓夕法尼亞大學同窗。他們的項目例如有南京勵志社總社（1931）、南京鐵道部（1930，原民國政府行政院舊址）。這些作品基本上是完全仿效明清式樣，但應用西方鋼筋混凝土技

術的建築物。勵志社主樓採用重檐廡殿頂，混合木結構而建，可以形容為非常忠實而完整的仿古建築。范文照和趙深採用傳統風格，無疑是希望負起文化承傳的角色，但也是學院派之中強調遵從古典法則的觀點，只不過是換轉時空及文化背景而已。

上海八仙橋基督教青年會（1933）是真正開始嘗試現代化中式建築的項目。大樓由范文照、趙深和美籍華人建築師李錦沛合作，採用鋼筋混凝土技術而建。基督教青年會早於 1885 年在福州建立，其後陸續發展到其他城市。上海當時是遠東最繁華及國際化的城市，因此上海基督教青年會也是當年中國規模最大，設計共十層高，總面積 10,422 平方米。功能也是最全面，包括容納 230 人的青年住宿、演講廳、會議廳、展覽廳、游泳池及室內運動場等等。范文照等三人採取折衷中西的設計：屋頂的雙檐、飛檐翹角、斗拱、藍色琉璃瓦頂、室內的藻井天花、大量中式雕刻圖案、雲紋、石雕等等，都極富民族代表性；但從立面體量分析，也可見到傳統西方建築設計的思路，特別是大樓明顯分為屋頂、主體、底座三個部分的手法。當中的比例、分割、上輕下重的演繹，以至底座顏色、材質、虛實和主體的對比等等處理方式，均充滿當時在西方盛行的芝加哥學派建築的影子。因此，八仙橋基督教青年會並不是簡單的應用了西方建築技術，但同時保留中式式樣的手法，而是更深入的設計融和及糅合，從中見到范文照等人高度掌握及把持兩種截然不同建築語言的能力。

1933 年，范文照事務所加入了一位瑞典裔美籍合夥人林朋

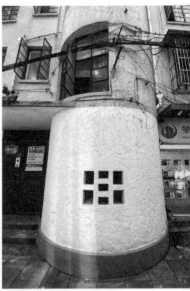

左上、下｜八仙橋基督教青年會
右上｜協發公寓

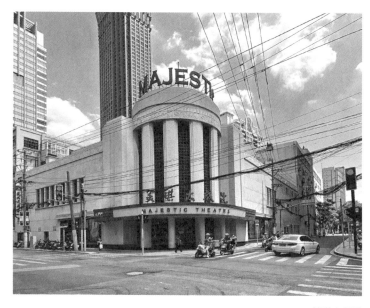

美琪大戲院

（Carl Lindhom）。林朋深深認同現代主義大師如柯比意（Le
Corbusier）及格羅佩斯（Walter Gropius）的觀點，主張建築
以功能、經濟先行，更應放棄文化符號和任何裝飾，進而推崇
稱為「國際式」（International Style）的演繹。而范文照也在
這時提出「首先科學化而後美化」的見解。1935 年，范文照代
表民國政府出席倫敦第 14 屆國際城市及房屋設計會議，之後出
訪考察英國、法國、比利時、德國、捷克等地的大城市，加深
了他對現代主義的認識。從協發公寓（Yafa Court，1934）、
美琪大戲院（Majestic Theatre，1941）、集雅公寓（Georgia

Apartments，1942），建築物均見到完全的風格轉變。當中美琪大戲院強調以簡單的幾何元素作為設計語言，協發公寓更被范文照的建築師兒子范政形容為一幢非常「包浩斯」的住宅。

因應內地政治形勢緊張，范文照於 1949 年決定移居香港。五十年代初的香港比不上戰前上海繁華，戰後社會重建步伐緩慢，物資短缺，南下避難人口急增。對一位已經享負盛名，業有所成，但已達 56 歲的建築師來說，重新起步並不容易。然而，范文照祖籍廣東，能說流利粵語，1938 年已在香港取得註冊建築師資格，或許他早已考慮把香港作為日後根據地。選擇移居香港而非台灣或美國，也可推斷他對中西文化的認同。而且香港社會一向務實，海納百川，對外來人材、事物、觀點從不抗拒，也容易接受他認同的現代主義建築新思潮。當然，客觀上，從江浙南來的人脈和資金也絕對有助范文照延續他的事業。而當中，紡紗業最為重要，也是香港五、六十年代的工業支柱之一。

戰前香港已有小型紡紗廠存在，但質素及產量遠不及上海的產品。戰後五十年代是香港紡紗業的高峰期，最鼎盛時不下 20 間大型紗廠同時經營，而且不少是直接從上海搬遷到香港運作。當中最具規模之一的香港紗廠，由祖籍寧波的王啟宇及王統元父子南下創立。早於 1913 年，王氏家族已在上海經營達豐染織廠、振泰紡織廠、寶興紗廠等等企業，是業內共認先驅。香港紗廠繼承上海人材、設備及技術，其後合併同系列的半島及九龍紗廠，並由范文照設計在長沙灣道的全新 300,000 呎空調廠房，

另外包括貨倉、可容納 1,500 人的宿舍、80 個已婚員工的家庭宿舍、飯堂、文娛及辦公設施等等。這些建築物採用簡單實用設計，雖然不是甚麼精品項目，但工程規模龐大，也可以反映五十年代初范文照在香港執業時的境況。

以往的香港華人社會之中，一向依靠同鄉及社團組織來建立和擴闊商業脈絡。建築師和業主之間，也並不單單是僱主和顧問角色，保持長久及友好關係，更能促進業務發展。繼香港紗廠廠房項目後，范文照為王統元設計了在山頂的兩層高私人住宅。這幢「西班牙式」的大宅落成於 1959 年，地塊有著開揚遼闊的維多利亞港景色。特點以外回廊連接各主要空間，房間功能非常獨立明確，間隔採用厚闊混凝土牆，內外空間感覺和光影效果分明。范文照在西北角特別設計了一間八角形、三層高的小塔樓，作為休閒室及二樓客廳。大宅以紅瓦作頂，白色上海批盪飾面，室內廣用暖和調的柚木。八角塔樓底部用麻石飾面，整個設計平和舒適，非常樸實，既沒有傳統英式豪宅的冰凍冷漠，也沒有現代主義過份機械化的感覺。而屋主也稱這幢建築物為「Villa Rosa」，呼應香港紗廠著名的「紅玫瑰」棉紗！

為什麼范文照會選用南歐建築語言，加於一幢山頂私人大宅中？

事實上早在 1933 年，范文照和林朋曾出版一本稱為《西班牙式住宅圖案》的書籍。而林朋在上世紀二十年代南加州也算略有名聲，曾設計過數幢西班牙式別墅。他認為這種建築風格才是最直

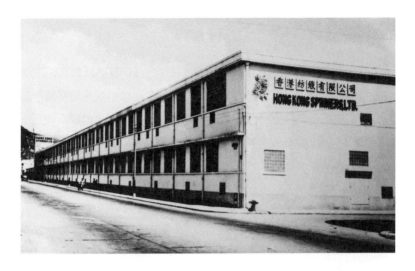

上、下｜香港紗廠

接的建築語言，通過簡單不修飾的物料，例如紅磚、麻石、青瓦，和最基本的批盪外貌，加上清晰的建築形態，便能營造出最真實的建築意念，而且比玻璃鋼材混凝土更人性化。林朋的觀點和當時主流派別的現代主義截然不同。而范文照當時也開始擺脫

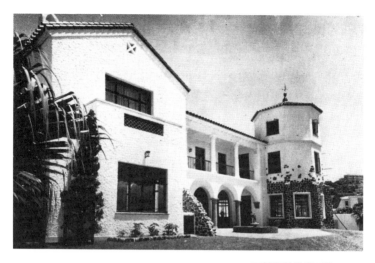

王統元的住宅 Villa Rosa

中式元素及無意義的裝飾，和林朋宣揚的「西班牙式」可謂不謀而合。不過「Villa Rosa」只是范文照設計生涯中的一個偶然，或可視為創作路上的試驗。從此以後，范文照的作品再也沒有任何「西班牙式」風韻或影子。

在 1949 年和香港紗廠項目之間，范文照的事務所相當忙碌。他在香港執業的第一個項目是坐落在大埔道稱為「松坡」（Pinecrest，1950）的私人住宅，業主張公勇（Samuel Macomber Churn）從英國引入惠保樁（Vibro Piling System），此系統在戰後廣泛採用。另一個是在九龍城的靈糧堂教堂（1951），以及同年第三個位於粉嶺的英軍俱樂部（1951）。這三個項目均有共通點，就是就地取材，大量使用本地花崗岩

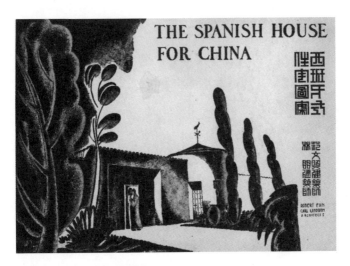

范文照《西班牙式住宅圖案》

作為飾面，配合簡單的外牆修飾，外表極為簡樸，可謂完全演繹著「形式追隨功能」（form follows function）這一信念。1956 年，崇基學院在沙田馬料水興建新校園，范文照受委託進行規劃。崇基依山望水，數幢課室和宿舍坐擁翠綠青山，環境極為幽靜純樸。建築物設計亦同出一轍，以本地磚石為主，簡單而不失精細雅致。

范文照在香港執業的後期作品，以北角衛理堂（1962）最具特色，可以為他豐碩的建築師生涯劃下句號。

北角衛理堂位於長康街和建華街交界盡頭，協助建立教堂的衛理

「松坡」繪圖

公會傳道人安迪生博士（Dr. Sidney R. Anderson）同樣是從上海避難而至。因不少早期信眾均是居住在北角的外省人，所以建堂起始已有國語崇拜。教堂早期租用長康街北角台車房，因此有「車房教會」之稱。而范文照也是教友之一，和安迪生博士相熟相識，順理成章被委託為新教堂的建築師。

戰後香港政府考慮撥地給宗教團體興建教會學校時，往往把方正平坦的地段作為私人住宅或商業用途。而教會建堂、學校建校則落在邊緣地帶，很多都坐落在極難處理的地形上。衛理堂地形呈不規則形狀，臨街面極窄，只有約 6 米寬，而且高低不均，先

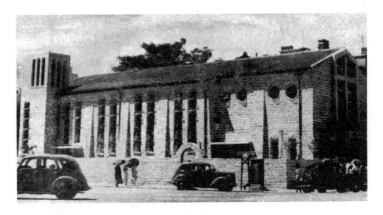

九龍城靈糧堂教堂

天限制令設計極具挑戰性。教堂的功能要求也十分多，包括可坐
500 人的主堂、主日學活動室、團契室、牧師宿舍及辦公室等
等。范文照首要解決的是 10 米的地塊高差問題，同時也必須減
低開挖範圍。最終設計可見到一系列的樓梯緩級而上，直達教堂
前廳，繼而入口，而梯級旁的十字架鐘樓作為地標，亦更容易令
人從英皇道辨識教堂位置，也有召集信眾的寓意。教堂的室內佈
局十分緊湊，功能分工明確。設計利用兩個相鄰的長方形大空間
構出主體空間，而其餘次要空間分佈在剩餘的不規則角落，組織
極有條理，主次分明。縱觀范文照的設計，不論是上海或香港時
期，他對空間佈局的方式都甚有講究。他對空間次序的鋪排、空
間之間的轉換方式、如何利用視覺帶動轉向等等基本設計手段十
分嫻熟。在多個項目中，他著意使用樓梯來加強體驗空間特色。

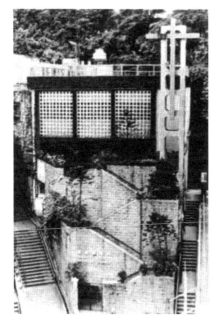

北角衛理堂

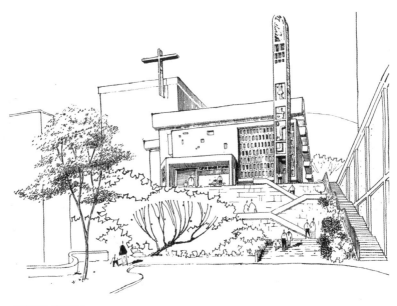

衛理堂早期繪圖

種種手法，其實都可追溯到學院派的基礎訓練之中。

衛理堂也總結了范文照一生的設計經歷和轉變。在設計初期的草圖中，教堂外觀變化更多，虛實和層次感非常豐富，強調不同體量的碰撞和交替。鐘樓有著抽象元素，而且著重體現混凝土的可塑性。凡此種種，都和現代主義後期風格非常貼近。然而，最後方案回歸平實工整，但也不失古典法式的嚴謹尺度。這也足以見證范文照設計思維的銳變，從早期仿古，到中西折衷模式，以至最後全盤接受西方主流思潮，也顯示出這一代建築師高度馳騁和貫通東西文化的能力。

從十里洋場的大上海，到北角的小上海，從大劇院到小教堂，范文照前後工作五十載，在香港執業約 16 年後退休。粗略估計，他在香港前後完成約 40 個不同類型項目。范文照在建築專業領域上也有高度貢獻，1927 年，他聯同其他第一代的華人建築師在上海成立「中國建築師學會」，並任首屆會長。

范文照於 1979 年離世，享年 86 歲。

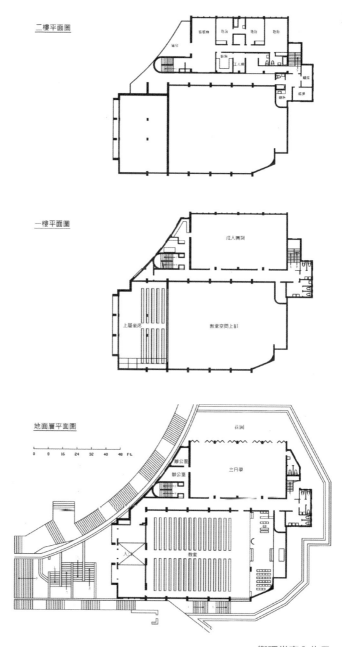

二樓平面圖

一樓平面圖

地面層平面圖

0　8　16　24　32　40　48 Ft.

衛理堂室內佈局

徐敬直

(1906-1983)

SU GIN DJIH

建築師這個職業總是和歷史不能分開。建築師需要明白歷史的重要性，也必須引用歷史。

建築設計本身就並不是純粹的自由創作，建築師在設計過程中往往需要了解前人案例作為依據，因此建築歷史學也是整個學術課程中必修的科。此外，建築物本身也是時代的見證，不論設計、功能、技術均反映著當代的精神面貌。一幢建築物短則三數十載壽命，長者過百年，某程度上，是認識社會變遷的最容易和直接的方式。最後，建築物是一個載體也是一種象徵，能負起文化承傳的作用，這也是為甚麼需要保育舊建築的原因。

上世紀二十年代，當第一批留學海外、接受正統建築學教育和訓練的年輕建築師回到中國後，他們除了希望把先進的技術引入行業外，也每每思考中國建築的未來。究竟如何能現代化中國的建築物，是擁抱「中學為體，西學為用」，延續唐宋以來千年式樣的造法，只是利用西方技術套進中式外衣中？或是全盤否定煩瑣陳舊的思維，接受整套西方概念？又或者採用折衷方式，另創出路？今天回顧這一段歷史時，或許覺得那一代年輕建築師們背負的文化包袱過大，但事實上他們確是充滿理想的一群人，願意思考為中國的建築尋求出路，同時也要面對種種的現實限制。

Chinese Architecture, Past and Contemporary（中譯《中國建築之古今》）出版於 1964 年，是一部探討及剖析中國建築歷史及出路的重要著作，作者是著名建築師徐敬直（1906-1983）。徐

敬直原籍廣東中山，上海出生，家勢背景相當顯赫，祖父徐潤是英資寶順洋行（香港俗稱顛地洋行 Dent & Company）買辦，及後自立門戶，經營茶葉、生絲、鴉片生意，亦投資上海房地產，開設保險公司，主持輪船招商局，推動幼童官費留學等等工作。1924 年，徐敬直進入美國浸信會主辦的上海滬江大學（University of Shanghai），兩年後轉往美國密西根大學（University of Michigan）修讀建築，分別於 1929 及 1931 年獲學士和碩士學位。徐敬直在密西根大學時，認識到著名的芬蘭裔建築師埃列爾．薩里寧（Eliel Saarinen，1873-1950）。徐敬直畢業後受僱於其事務所，參與設計著名的匡溪藝術學院（Cranbrook Academy of Arts）內的女子中學 Kingswood School。

薩里寧屬於西方新舊建築風潮之間的一代，他的設計並沒有傳統古典主義的繃緊嚴肅，而是糅合北歐簡約風，多借用大自然中的優雅元素作為概念，後世評論亦稱為新藝術（Art Noveau）的一類。亦有學者認為薩里寧是新傳統派，嘗試結合地方主義及從傳統色彩中創出新意念。雖然今天沒辦法考證徐敬直參與的匡溪項目的程度，但頗肯定這樣的思維對年輕的徐敬直有著影響。

1932 年，徐敬直回到上海並加入范文照事務所，主理由他叔父引薦的北寧路俱樂部項目。次年，他夥同廣東同鄉李惠伯、楊潤鈞在上海創立興業建築師事務所，是當時少數由華人創辦的建築師事務所。徐敬直憑著個人能力和家族關係，公司經營不俗，發展穩定。

1933 年，北大原校長蔡元培倡議興建一所國家級的博物館，並定名為「國立中央博物院」（今南京博物院），項目落地在國民政府首都南京。在這時代，為建立國家身份認同，特別是擺脫上海多年來公共及大型建築物以西方色彩主導的情況，南京的新建黨政、文娛、官邸等等建築物均以「中國固有式」為式樣。而中央博物院被視為中國第一幢現代化博物館，博物院的籌備委員會在設計章程中也特別確立這要求。1935 年，13 位當時得令的建築師包括徐敬直、陸謙受、楊廷寶、過元熙、陳榮枝、李錦沛、李宗侃、奚福泉、莊俊、童寯、董大酉、虞炳烈、蘇夏軒被邀請為博物院提供競賽方案，經過甄選後，徐敬直和李惠伯的明清宮殿式設計獲得首名，興業的聲名也從此大噪。

國立中央博物院是徐敬直戰前最重要的項目，最終設計經建築歷史學家梁思成、劉敦禎修改成遼代風格，特別是屋頂比明清風格較偏平，頂坡緩緩向下，但頂角檐部又微微上翹，感覺輕盈有力。此一修改旨在針對當時仿古的「大帽子」屋頂風氣，希望從歷代古建築中尋找切合的特色。另外回應著中國建築現代化的訴求，室內佈局以功能主導，而大樓結構除了屋頂、屋檐、樑架、斗拱以木材為主外，主體則是鋼筋混凝土所建。近年來不少學者對民國年代建築師倍感興趣，發現興業除了負責設計外，其職責亦涉及工程管理、施工協調、監工、物料採購和測計等工作。某程度上，興業引進這些管理模式，也可視為工程營運現代化的一部分。

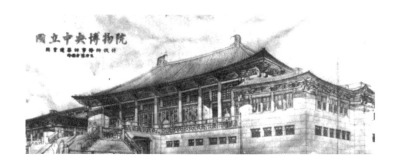

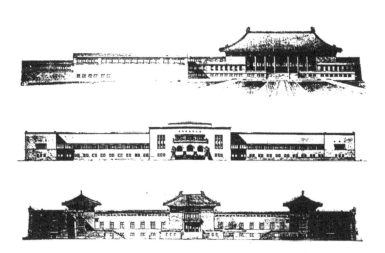

國立中央博物院繪圖

除了國立中央博物院外，徐敬直在 1936 年被委託為國立中央大學工程師。1938 至 1941 年，興業設計了上海富民路裕華新村，這個新型里弄住宅區的小房樸實而不失雅致，體量及線條構圖感清晰，隱隱帶着薩里寧匡溪的韻味。抗戰期間，興業業務重心移往西南。1945 年，徐敬直回到上海。1949 年因應局勢，和李惠伯及吳繼軌等興業同事移居香港重整建築師樓，另一合夥人楊潤鈞則回到廣州。

興業遷移到香港後，業務發展算是相當穩定。公司承接項目範圍也極之廣泛，包括各式各樣的商業樓宇、住宅大廈、文娛康樂設施、工廠、銀行、學校、酒店，也接手一些政府外判項目。雖則如此，宏觀興業眾多建築類別，卻甚難找出任何遵循或呼應中式建築風格或理念的痕跡。這一概念上的完全切割，可歸咎於香港歷史政治氣候相對中性，不需要依賴建築物形象來確立身份認同，建築師因此更可隨意發揮。亦有可能是興業工作量龐大，設計出於多人手筆。事實上，五十年代香港，不少事務所內的助理及繪圖員也是從內地南來，他們經驗豐富，也能主導設計，簡單的項目往往多出於他們之手。最後，或許也是最重要一點，戰後香港社會更講求實際，並不拘泥於抽象概念或形式主義，這時段徐敬直興業的建築設計，正好反映這種「港式務實」作風。

五十年代初的香港仍然是百廢待興，雖然民生經濟相繼回復，但戰後重建速度仍追不上人口增長。徐敬直在香港的第一個項目便可反映這務實情況。位於九龍界限街的基督復臨安息日會教堂建

於 1950 年，這座可容納 500 人的教堂外觀非常樸素，設計帶著仿哥德式風格，通菜街的一面用上尖拱彩繪玻璃窗及石製窗框，外牆使用本地石材，鋪石方式以橫向連續石縫為主，石材大小平均，外觀感覺相當和諧而且帶點古樸韻味。平面的佈局也因為配合地形，教堂正門入口處於禮堂側面，而非傳統的盡端。其實教堂的設計可以說是某程度的折衷方案，通過本地物料和施工手法來體現本地化了的西方建築語言；因地制宜的方式也可見到徐敬直能摒棄固有原則，作出適度的改變來達到最佳效果。

興業同期的項目還包括荃灣的寶星紡織廠及西環貨倉兩幢以功能性為主的建築物。前者由四川寶元通興業在香港投資營運，後者是民國時期著名的「南三行」之一的上海商業儲蓄銀行物業。可見這時期的徐敬直仍以內地工商人脈來開拓客戶網絡，建築設計上卻趨於直接平實，並無花巧之處，和上海南京年代大相徑庭。

某程度上，早期香港興業的風格也可以被視為受到「現代主義」推崇的簡約設計和功能主導的影響，只是本地化後形成一種務實的設計態度。從另一角度分析，也可以說是受限受制於資金、技術和當時的社會風氣。透過興業在五十年代初的數個文娛康樂及校舍項目，或許能更全面了解這設計取態。

戰前的香港政府並不重視提供社區活動設施，較大的場地只有 1871 年開放的兵頭花園（今香港動植物公園），和 1934 年啟用的灣仔修頓球場。到戰後，社會福利機構的工作大多集中在安置

地面平面圖

一樓平面圖

教堂平面佈局

上｜基督復臨安息日會教堂

下｜西環貨倉

麥花臣場館

人口、扶貧及教育方向,對青少年服務的資源分配相對次要,正式的活動場所更少。1953 年,伊利沙伯青年館(亦稱麥花臣室內體育館)在旺角開幕。這個由徐敬直設計的青少年場所可說是九龍版的修頓球場。項目主體為一個可容納 2,000 人的室內籃球場,另外包括室外有蓋活動場地、香港小童群益會、香港家庭福利會、社會福利署及旺角街坊福利會辦公室。另外還有開放予公眾使用的圖書館、青少年飯堂及冷熱水浴室。

麥花臣室內場館是香港首個大型室內體育館,主體結構橫跨 120

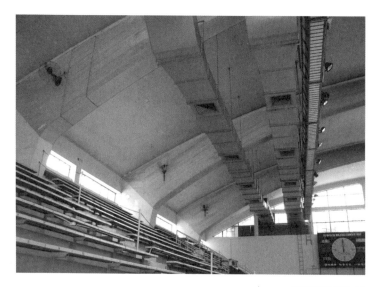

麥花臣場館內部

呎（36.5 米），由於必須營造無遮擋的大空間，結構上由六組混凝土「門形構架」組成，設計採用 4 吋（10 厘米）厚薄殼混凝土屋頂，整體構成一個結構穩定簡單，極為經濟有效率的混凝土盒子。場館兩個端頭非結構部分，因此可以作為採光通風用途。門形構架結構一般使用鋼結構為材料，取其預製及快速施工的好處。但五十年代香港的鋼材生產尚未能達到如此高水平，反之澆注混凝土技術卻相當純熟，加上中型室內空間的案例已不少，諸如電影院或學校禮堂的混凝土桁架。徐敬直在麥花臣場館中使用普及材料，可說是十分就地取材的做法。再者，伊利沙伯青年館

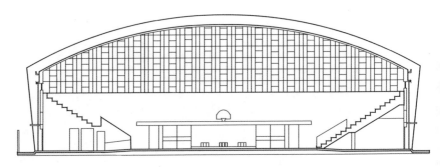

麥花臣場館剖面圖

這類社會福利文娛康樂設施的預算極其有限，必須貫徹簡單實用原則，是一個務實而適當的做法。

另一個興業的項目是位於己連拿利的崇基學院早期校舍。崇基學院繼承 13 所國內基督教大學使命，於 1951 年在香港創辦。創校初期，崇基先後借用或租用中環聖約翰座堂、聖保羅男女中學和堅道 147 號授學。1953 年，崇基開始在中環己連拿利主教山會督府旁一幢小校舍上課，直至 1956 年遷入范文照設計的馬料水新校園。

這幢由徐敬直設計的校舍（後改為明華神學院）坐落斜坡上。小樓五層高，單層面積卻只有約 500 呎，校舍同時需要提供課室、演講室和辦公室等多項設施。於狹小地塊建屋一向挑戰性大，首先要解決的是樓梯位置，然後是如何合理分佈各功能。設

計基本上把人流密集的主功能，例如課室、演講室等放在底下三層，私隱要求高的放到高層。然而，由於樓梯處於入口最顯眼位置，設計重點落在這部分的外牆裝飾上。徐敬直著意把整個樓梯立面處理成五層高的整體，利用垂直線條的混凝土百葉窗來增強校舍的立體感，因此視覺上呈現為一個大型體積的感覺。為平衡立面構圖，各層的露台走廊樓板懸挑在主樓外，形成橫豎向對比的構圖。事實上，興業之後的項目更善用混凝土的物料特性來製造立面線條效果，如覺士道童軍總會「摩士大廈」（1953）、灣仔駱克道的小童群益會大樓（1959）、亞皆老街民安隊訓練中心（1955），均延續這簡單從內而外，先理順功能才處理外觀的手法。

在香港重整的興業已完全脫離了民國時期的中式風格。但正如上述所言，徐敬直仍然對中式建築的現代化抱有一定期望。然而，他把現實中的業務和心中的願景理性地分割，從來沒有嘗試把中式建築現代化的概念在香港實踐，或許這是一個機遇問題或務實的取態。更有可能的是，他認為香港這個殖民地商業社會並不是承傳歷史的地方。同樣地，中國內地在五十年代盛行的蘇式建築偏離傳統得更遠。從他的著作《中國建築之古今》之中看到，他以大量篇幅去描述和分析中國歷代的建築特徵，通過歷史引證及詮釋來為中式現代化確立設計方向。可是，他最終認為台灣才是繼承及發展中國建築文化的地方。的而且確，到了六十年代初，徐敬直已在香港十年有多，身處外地，對兩岸的情況也充分了解，看到不少與自己同代的建築師在 1949 年後移居台灣，創造出不少富有中國特色而又本地化的設計，而他這個結論也相當

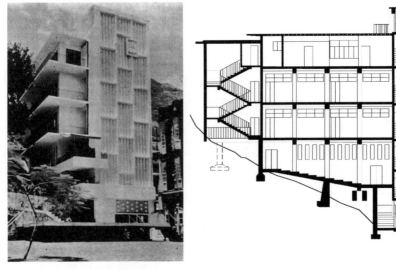

左、右｜早期崇基學院及立面

符合當時的政治環境及社會變化。

徐敬直主理下的興業算是一家非常成功的事務所，項目數量眾多，客戶層面廣泛，涉及政府、社福機構、教育和宗教團體、私人工商企業等等。這些設計雖然不屬於刻劃時代的創舉，但充分代表那年代的風格，而且往往比同代設計考慮得細緻周詳，例如他在尖沙咀設計的美倫酒店和國賓酒店，把笨重的體形適當地分拆，做出立體感和線條感效果。北角的國民收銀機大廈採用大量玻璃組成有趣的通透體量，在當時少見。這些項目雖然已經清拆改建，但半世紀後回看，仍頗堪細味。

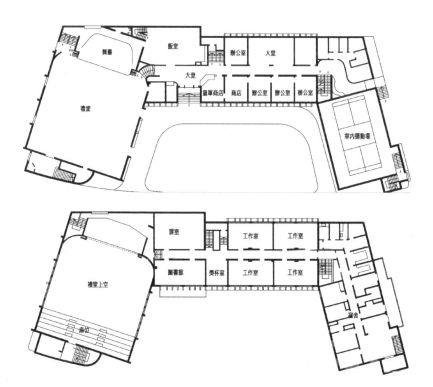

摩士大廈及平面圖

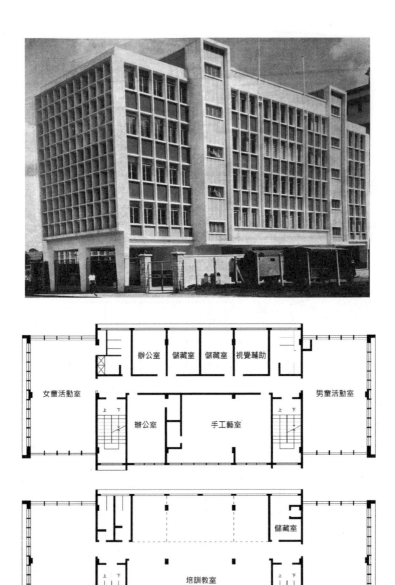

灣仔小童群益會大樓及平面圖

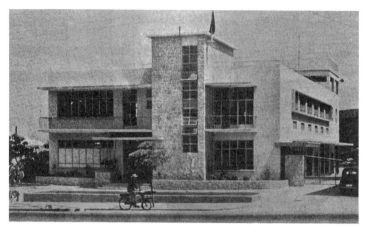

亞皆老街民安隊訓練中心

徐敬直的貢獻也不單見證在建築設計上。他早於五十年代初已不遺餘力，積極推動成立建築師專業團體。那年代要把中西履歷背景不同、工作環境各異的建築師聚合並不容易，遑論創建組織及確立一些共同綱領。經過多年努力，香港建築師公會（Hong Kong Society of Architects）終於在 1956 年成立，徐敬直為香港的建築師專業奠定基礎，促進業內外的溝通和發展，制定專業行為守則等重要里程碑，因此也被推舉為第一屆會長。

徐敬直於六十年代末退休，並於 1983 年在美國馬里蘭州離世。

03

基泰工程司

KWAN, CHU & YANG

今天香港商業高樓大廈林立，維港兩岸大廈連綿起伏，鱗次櫛比。華燈初上一刻，在中環一帶特別能感受到一個城市的繁華興旺。

但試想想，這個現代化商業城市的輪廓，其實也只有 50 多年歷史。戰後的十年，雖然經濟漸漸復甦，工商業發展穩定，而且辦公空間需求持續增加，但商廈的基本設計大致停留在戰前的模式。直到五十年代中，中環寫字樓的建築設計才有基本改變，配合各類商業活動，例如出入口貿易或航運業需求，商廈的供應變得更加緊張。而專業階層，例如律師或會計師的工作模式，亦影響了寫字樓的規格要求。五十至六十年代中，中環大型商廈設計逐漸成熟，但直至怡和大廈（康樂大廈）在 1972 年落成後，香港才可說正式置身於一個擁有國際級商廈的大城市之列。

回顧建築歷史，辦公樓這類型建築物也只出現了約 300 年。歷史學者普遍認為，有著單一功能的辦公樓首先在英國、法國、荷蘭出現。較為出名的是在倫敦，於 1788 年完成的皇家海軍大樓（Old Admiralty House）及 1729 年落成的英國東印度公司（English East India Company）。兩者都因其運作方式需要大量文書工作，而設立專用的辦公樓。到了十九世紀末，隨著科學化的工商管理方法開始受到注視，現代摩天大廈辦公樓亦先後在美國芝加哥和紐約興起。這種跨領域文化的商業設計模式也被傳遞到世界各大城市，而在太平洋彼岸城市之中，二、三十年代的上海商廈設計，比香港更接近世界風潮和特色。

基泰工程司（Kwan, Chu & Yang）由關頌聲、朱彬（關頌聲妹夫）於 1924 年在天津創立。其後楊廷寶、楊寬麟、關頌堅（關頌聲五弟）分別加入，組成五位合夥人公司。這五位都是留學美國的建築師或結構工程師，當中關頌聲於 1918 及 1920 年先後畢業於麻省理工學院及哈佛大學；朱彬和楊廷寶則是賓夕法尼亞大學 1922 及 1924 年建築學碩士；楊寬麟畢業於美國密西根大學，獲土木工程碩士。基泰人材濟濟，成立之時也正值民國建立之初。1927 年國民革命軍北伐基本完成，政治局勢轉趨穩定，基泰的業務擴展因此非常快速，數年之間，已分別在北平、上海和南京開設分公司。根據近年的調查，從二十年代中至 1948 年間，單是在天津及華北，基泰設計的大型項目已有 32 項，在全中國完成的項目達 110 項，包括清華大學校園規劃及校內建築物、劇院、銀行、住宅、宿舍、百貨公司、商業樓宇等等。而憑著與國民政府，特別是關頌聲與宋子文及宋美齡的友好關係，基泰亦獲得南京政府所委託的不少項目。

基泰的成功，除了有賴於人際關係外，事實上公司的設計、執行及營運能力均十分之高。幾位合夥人學成之後，曾留美實習數年，吸收了實在的工作經驗。關頌聲及朱彬回到中國後，亦曾先任天津市的工程部門要職。楊廷寶專長是設計，亦是公司圖房（studio）的負責人，楊寬麟則是公認的建築結構專家。而基泰的內部架構有序，分工分明，例如關頌聲主力業務承攬，朱彬負責財務行政管理，而楊廷寶是總設計師。隨著發展，基泰廣納各方人才，業務範圍亦從建築設計擴展至結構、機電、修繕、測

繪、顧問諮詢等性質工作。到了戰前,基泰已成為中國最大規模的私人建築師事務所。

基泰這段時候的設計方向,可以概括形容為過渡性或折衷主義。朱彬及楊廷寶留學美國時,師承賓夕法尼亞大學 Paul Crete 的學院派(又稱布雜藝術 Beaux Arts),設計偏向傳統西方古典風格。但二十世紀二、三十年代是建築歷史上的轉合期,國際上新的現代主義還在摸索階段,但舊派的古典建築也漸被認為過時。大型商業建築物或政府機構設計趨向時尚而不失莊重的「裝飾主義」。基泰這時的設計項目雖然有不少充滿中國古風,但嘗試秉承中西傳統而創出一條新路。首先,設計受到盛行的「裝飾藝術」風氣影響。高層大廈的設計強調清晰地表現垂直線條,以及線條在立面頂部的延續變化。建築體形的界分也偏於豎向及小塊,但細部的處理卻非常細膩,層次及虛實感十分豐富。第二,切合本地文化,建築物表面或部件的裝飾引入中式圖像元素,例如窗樘、門框和欄杆等部分。另外,平面的佈局也以功能考慮為先,避免了西方古典主義的形態先行主張。綜合上述,基泰從1924 年創立至戰前的設計,可說是一種東西方的折衷及融合,雖然也受到現代主義的影響,但仍可見傳統學院派那嚴謹法度和強烈秩序的影子。

二次大戰後,城市的重建原本可為基泰帶來大量工作機會,但隨著國共內戰及政權轉移,基泰也不得不折服在大時代巨輪底下。1949 年,幾位合夥人分道揚鑣,關頌聲隨國民政府退守台灣,

學院派設計的例子，紐約中央火車站。

楊廷寶留在內地，朱彬則南下香港。關朱兩位在台灣和香港各自
沿用基泰工程司名稱繼續開展業務，但基本上兩地是獨立運作的
公司。

基泰香港由朱彬負責有其原因。朱氏祖籍廣東南海，語言溝通上
並無困難。加上關氏家族和香港淵源頗深，關頌聲堂弟關永康是
留學英國建築師，和基泰早已建立合作關係。但更重要的是，憑
著多年來在內地積累的聲響及實力，加上香港當時建築專業人士
的不足，基泰相信能在香港這市場上有著不俗的競爭力。而事實

裝飾主義的例子，紐約克萊斯勒大廈。

上經粗略統計，從五十至六十年代中，基泰在香港建成的項目約有 40 多個，包括形形色色的住宅、工廠、教堂、學校、酒店、辦公大樓等等。當中最為人熟知的是三幢中環的寫字樓，分別為萬宜大廈（1957）、德成大廈（1959）及陸海通大廈（1961）。另外還有較小的灣仔先施保險大廈及旺角東亞銀行大廈。

五十年代初香港，中環商業區仍然圍繞十九世紀末期、二十世

公爵行

紀初的數幢大廈為重心，例如皇后行、太子行、聖佐治大廈、
於仁行等等。這些舊建築雖然充滿維多利亞年代風格，外表考究
細膩，設計優美，但因為結構以磚石承重牆為主，令內部佈局過
時，擴張空間亦極有所限，機電設備也追不上時代要求。與此同
時，地產商也醒覺到中環商廈潛在的巨大商業價值，因而積極進
行重建或改建。最好的例子便是置地所新建的數幢商廈，諸如公
爵行（Edinburgh House，1950）、渣甸行（1953）、大道中 7
號荷蘭銀行（1954）、歷山大廈（1954）。這些十多層高的建築
物雖然相對先進，以快速電梯、室內中央冷氣系統為賣點，但整
體設計尚未成熟。例如在結構排列上，可見到柱網跨度短，形成
室內柱子多的問題。電梯和機電管井佈置也頗鬆散，整體平面佈

荷蘭銀行

局似乎偏向小型公司用户，明顯的預先考慮及設定了公共走廊位置，再分割成個別租戶。理論上，甚至可以說是用公寓住宅式思維，但應用到商廈設計上。而從外觀分析，這些五十年代中早期混凝土商廈傾向簡約實用，既省去了三十年代裝飾藝術風格那種精緻優雅情懷之餘，但又欠缺現代主義的輕盈時尚感。以商業建築來看，很明顯的還在早期探索階段。

基泰 1949 年在香港開業，註冊地址為德輔道中 181 號 5 樓，公司董事還有潘紹銓及李福漢。朱彬在 1950 年經周壽臣確認個人身份，成為香港註冊建築師（Authorized Architect 1127/1949）。基泰最早在香港的項目已無從考證，但已知的較大型項目為尖沙咀美

美麗華酒店

麗華酒店（1953），之後的萬宜大廈可以說是朱彬在香港的最重要項目，再次奠定了基泰之後十多年的地位。

萬宜大廈坐落的位置並不算是傳統的核心商業區，地塊雖然三面沿街，有著極佳的展示面，但皇后大道中比德輔道中高出 19 呎，加上地形窄長，而且呈不規則形狀。最大問題是，按當年的建築物條例，砵甸乍街一邊的體形必須往上後退，以確保陽光能照射到街上。受到這樣的先天條件限制，設計上可說挑戰甚大。但萬宜大廈獨特之處，便是綜合並且解決了各樣掣肘，並成

萬宜大廈

功創造了新型中環辦公大廈模式。設計上，朱彬把建築物分成四個部分，面向皇后大道中和德輔道中分別是 12 和 14 層高的寫字樓，連接兩端的是 8 層高的長形退台式辦公樓。最後一個部分，則是地下兩層的室內商場。萬宜大廈的佈局策略，其實極似今天盛行的「平台＋塔樓」方式，簡單合理而且清晰易明。

在處理人流動線上，朱彬採用最直接方式，把長窄地形的困難轉化為優勢，創造了香港首個真正的室內商場，並使用香港第一台公共扶手電梯連結德輔道中及皇后大道中。同時，兩幢高層大廈

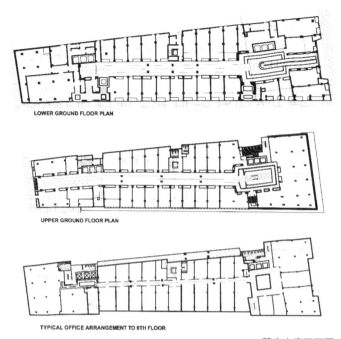

LOWER GROUND FLOOR PLAN

UPPER GROUND FLOOR PLAN

TYPICAL OFFICE ARRANGEMENT TO 6TH FLOOR

萬宜大廈平面圖

的電梯大堂則置於商場內,而且靠向萬宜里小巷,也就是地塊上價值不高的一側,目的除了是把辦公人流引入商場中,也最大化了地塊的商業價值。萬宜大廈的整個佈局可說是極有心思,而且改寫了舊式中環商廈的格局。

基泰在內地全盛時,朱彬在公司的角色主要是業務及財務管理,但並非沒有涉足設計工作。據學者研究,上海南京路上四大百貨公司之一的「大新公司」是朱彬在上海時的主要項目。大新和萬宜雖然在功能、體量及性質上不盡相同,但立面的風格卻有雷同

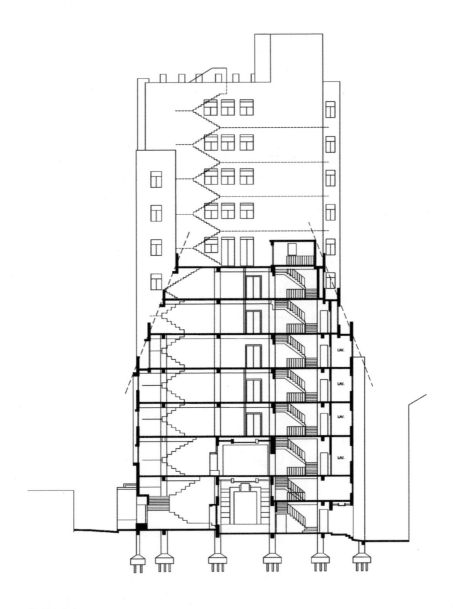

萬宜大廈立面

上海大新公司

之處。特別在於豎向線條的構成方式，及往上延伸的挺拔感覺。另外兩者在立面設計的手法上，也有明確的把「基座」「主體」及「頂部」分別處理，加上在一、二樓之間的雨篷及窗戶比例等細節設計，大新和萬宜均帶著一點樸實穩重的形態。唯一个同之處，便是萬宜撒除了中式裝飾元素，傾向更簡約無華的手法，或許這也正好反映朱彬經過多年戰亂，移居香港後的內心世界。

萬宜大廈是一種類型的創新，但建築技術仍然保持著多年來既有方法。這種鋼筋混凝土框架結構，再以磚塊或混凝土作為外牆的

模式已經盛行多年，很多戰前小辦公樓、洋房、住宅、大型建築，甚至三十年代興建的中環街市、灣仔街市都以同類物料和施工方法興建。直到 1959 年，基泰首次在德成大廈引進玻璃幕牆技術，才可算有真正的變化。

德成大廈坐落於德輔道中和戲院里交界，五十年代，中環最核心地段仍以畢打街為界，所以地理位置比萬宜優勝。而且德成大廈地形相當平正，平面佈局整齊實用。大廈樓高 17 層，共100,000 呎面積，落成時以中央冷氣系統和最先進電梯作為賣點，有趣的是，反而沒有多提及玻璃幕牆這個當時的創新設計。

建築歷史學者普遍認為三藩市的 Hallidie Building（1918）是世界上第一幢玻璃幕牆大樓。而德國包浩斯校園主樓（1925）的幕牆規模更大，技術及部件更仔細。但礙於框架及玻璃接合方式的限制，幕牆的真正突破要待二戰後才出現。特別在於中空鋁材的生產變得普及化及商品化，加上中空夾膠玻璃技術日漸成熟，以及墊片和密封膠的進步，整個工業化程序促使了幕牆成為五十年代中後期美國商業大廈的主流外觀。當中最著名的例子包括由密斯凡德羅（Mies van der Rohe）設計，坐落於紐約的西格拉姆大廈（Seagram Building，1958），及 SOM 事務所的利華大樓（Lever House，1952），在今天，兩幢大廈均被公認為是劃時代的辦公樓設計。

德成大廈在 1957 年開始興建，兩年後落成。很明顯基泰在五十年

德成大廈

代中已開始了解及掌握這種外國才開始流行的技術。大廈最終採購
及應用的幕牆為一套英國的 Wallspan 系統。相比起早期的鋼骨架
幕牆，這套全鋁製架幕牆看來相當輕盈，玻璃部分和鑲板部分比
例接近 1：1。加上玻璃透明度高，能讓更多光線進入室內。而這
正正是針對舊式商廈的弊端。此外，幕牆只應用到朝向德輔道中一
面，推斷應該是考慮到造價問題，反正戲院里一面也確實不須太多
修飾。雖則如此，基泰在處理大廈入口甚具心思，例如頂部黃銅格
柵及一些細緻部分頗有技巧地滲進裝飾元素，室外花崗岩的鋪砌亦

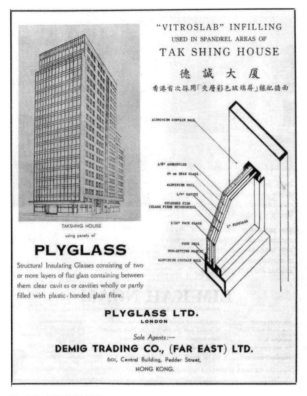

德成大廈的幕牆技術

有考究，整體感覺相當典雅。

不過作為香港第一幅玻璃幕牆，它在技術上始終尚有不足之處，特別是灰色鑲板上的輔助支架，看來是協助穩定豎向主框所用。這個美中不足之處，使幕牆線條變得煩瑣，幾何感及挺拔感反不如萬宜大廈。無論如何，德成大廈作為香港第一幢玻璃幕牆大

德成大廈的幕牆及入口

廈，始終有其歷史意義。

萬宜和德成的成功，無疑確立香港基泰在商業建築設計的地位。1961 年落成的陸海通大廈則是基泰的另一典範。

陸海通大廈（1961）位於皇后大道中和戲院里交界，和德成大廈不足百米距離。大廈前身是約有 40 年歷史的皇后戲院，重建目標當然是最大化這幅中環要地的經濟潛力，而電影作為六十年

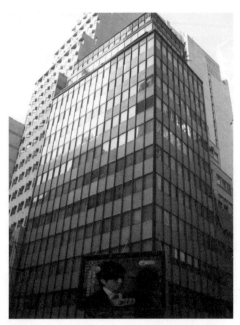

陸海通大廈

代最重要的文化娛樂產業，發展商亦希望保留此功能，結果除了朝向皇后大道的一幢 13 層高辦公樓外，再加上一個 1,000 座位戲院。基泰在陸海通的設計方向和萬宜有著不少共同點。兩者都是混合功能設計，把地面兩層作為購物廊，釋放出商場公共走廊作為不同街道的連結通道，從而促進商場的人流量。雖然陸海通大廈的規模比不上萬宜，但基泰利用相似原則，把戲院里和皇后大道的地面高低差轉化為建築物的內在元素，讓人流能經過電影院大堂從而到達皇后大道。這種把建築物融入城市肌理之中，模糊公私空間的做法在當年並不常見，但放之於今天中環，行人天橋和通道貫穿各商廈之中卻又是常態，萬宜和陸海通的設計無疑有著先導作用。

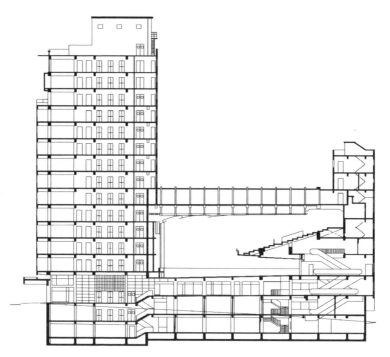

陸海通大廈及皇后戲院立面

陸海通大廈的外觀似是幕牆，但只是模擬幕牆的「牆窗混合體」。設計上，窗框並非懸吊在樓板邊沿，而是安裝到矮牆上，利用混凝土牆作為承托，而矮牆外裝上坡璃鑲板。這個折衷方案外表相當簡潔，而且只強調豎向框架線條，雖然不是真正的幕牆系統，但效果比德成大廈更理想，不失為合適的切合方式。

這三幢位於中環的商業大廈可說是基泰在香港的重要里程碑，之後數個辦公樓項目規模較小，能發揮的空間也有限。在旺角的束

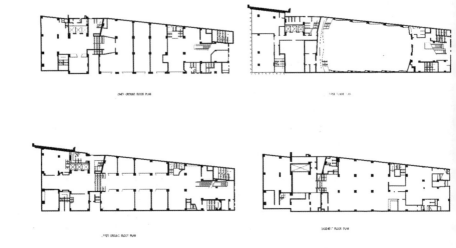

陸海通大廈平面圖

亞銀行大廈（1962）地塊面積只有 2,000 呎，雖然基泰在幕牆的設計引入更多變化，例如屋頂棄用玻璃鑲板而改用鋁折板，使立面的層次和紋理更豐富，嘗試突破幕牆的刻板方格單元。灣仔的先施保險大廈（1963）方正穩重，虛實分明，在物料顏色上的運用有著不少萬宜的影子。但兩個設計均未能在前三項的基礎上再創新猷。然而，回首基泰這些辦公樓設計，仍可追溯到朱彬在「學院派」受業時的基礎手法，以及隱隱回應著三十年代那裝飾藝術建築的韻味。

香港基泰在朱彬管理下某程度上創造突破，而台灣基泰業務亦頗算順利。不過關頌聲在台灣更廣為人傳頌的，不單是他在建築範疇上的貢獻，而是他大力推動及資助田徑運動的發展，令他獲得

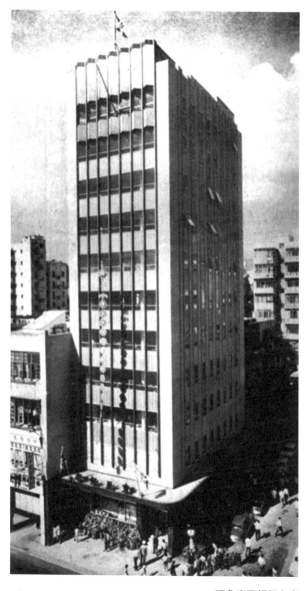

旺角東亞銀行大廈

先施保險大廈

「台灣田徑之父」的稱號。隨著關頌聲 1960 年因心臟病逝世後，之後數年，朱彬每月一次往返台灣視察公司，他最終也於 1971 年離世。香港基泰約在六十年代後期結業，台灣基泰也漸漸式微，並於 1978 年步其後塵結業。一度手執業內牛耳，曾經是中國最具規模的建築師事務所，從此也成為歷史痕跡。三幢劃時代的香港辦公大廈，也完成任務，先後清拆重建。

陸謙受

(1904-1991)

LUKE HIM SAU

1923 年，香港的城市面貌已經歷 20 多年的蛻變。中環填海之後，隨之而來的是一系列堪可媲美世界上其他大城市的新穎建築物。皇后行（1899）、太子行（1902）、聖佐治大廈（1904）等等剛落成不久，這些建築物外表精緻，設計工整嚴謹，緊貼當時英美及歐洲的設計風潮，租戶多是外國領事館及律師專業人士，或是跨國航運公司、外資出入口貿易公司等等。這時代的中環商業中心已頗具規模，皇后大道中或德輔道中上，新穎汽車熙來攘往，街上人們穿起端正華服洋裝，絡繹不絕。真正是各行各業，各適其適的年代。

從中環往東，途經域多利兵營，灣仔填海也如火如荼地進行中，海岸線已慢慢從莊士敦道向維多利亞港遷移。如果在軍器廠街登上電車往筲箕灣，從上層細看城市景色，沿途會是貨倉，或三數層高的唐樓。那時，銅鑼灣北角人少疏落，筲箕灣仍是漁村，但灣仔已經是一個成熟華人社區，數條窄窄的南北向小街，諸如船街、汕頭街、廈門街等，長不過百米，兩旁盡是三層高下舖上居的唐樓，街坊鄰舍融洽無間。船街南端，皇后大道中靠山一帶是富裕華人聚居處。這裡大多是中西合璧風格的私人大宅，獨隅一角而又可遠眺維港九龍，車水馬龍的繁華景象，盡收眼簾底下。

這一年，住在船街厚豐里 4 號的陸謙受準備加入「甸尼臣藍及劫士建築師樓」（Denison, Ram and Gibbs）作為實習生。

陸謙受，1904 年出生於跑馬地黃泥涌村。父親陸灼文經營來往

廣州、香港和澳門的航運業務，也涉足出版和報業。陸氏家境
相當富裕，厚豐里 4 號大宅古雅端方，依山而建，充滿嶺南風
韻，內外樓閣亭台打造得十分優雅精緻。陸灼文翁尊崇教育，雖
然未獲功名，但算是書香門第。陸謙受為家中幼子，自小便接受
傳統中式教育，受業於前清遺老進士吳道鎔。陸謙受 10 歲才正
式入讀灣仔官立小學，但私塾卻為他打下國學根底，詩詞及書法
基礎均十分深厚。陸謙受 1922 年在聖約瑟書院畢業，全面及嚴
謹的英式課程同時為他的實習工作和留學作好準備。陸謙受計劃
實習三年後，便到英國正式修讀建築學，然後回香港繼承及擴展
家族業務。那時，熟悉本地情況的華人建築師寥寥無幾，陸謙受
的背景和資歷，正可以在未來一展所長。

二十世紀二十年代，雖然香港大學已開辦工程學系，但業內仍以
外籍建築師及工程師主導。他們立足香港大半個世紀，設計經驗
豐富，在上海及香港都有不少極為出色的作品。這些建築師能掌
握世界各地的潮流，兼收並蓄之下，設計既適應本地的地理氣候
和物料特性，也創造出相當有本土特色，而又遵從傳統西方設計
法度的建築物。他們同時也引入外國先進建築技術及設備，例如
電梯、電燈、鋼結構、混凝土等等。

陸謙受實習的「甸尼臣藍及劫士」是一家綜合性的建築及工程事
務所，雖然並不是業內最具規模，但受惠於填海造地及經濟發
展，業務還是相當蓬勃。今天仍廣為人知的項目，包括深水埗
主教山配水庫（1904）、山頂明德醫院（1906）、香港大學盧古

堂、儀禮堂、梅堂宿舍（1913-1915）及淺水灣酒店（1920）。
設計這類傳統西方磚石建築，對施工技術、裝飾細節必須有一定
認知。雖然已無從稽考陸謙受當年實習時涉及的項目，但那時建
築師的工作相當全面，可以確信包含工程技術、建築設計、施工
圖繪製等基本範圍。事實上，陸謙受 1927 年入讀英國建築聯盟
學院時，校方也承認他三年的實習經驗，因此可直接進入五年課
程的第三年。

二十年代中後期，現代主義思潮已開始席捲歐洲大陸，但英國建
築界仍然抱守於舊派的裝飾主義以及新思維之間，新舊交替的張
力對正在學習期的陸謙受影響相當深遠。1930 年，他認識了正
在倫敦開設分行的中國銀行總經理張嘉璈。張氏極為賞識年輕
的陸謙受，力邀他到上海作為中國銀行的建築師，負責各省市銀
行、宿舍及其他物業的設計，並為此安排他到歐洲及美國各大城
市的新舊銀行進行考察。此行程對陸謙受留下深刻印象。作為出
生及成長於中西交融、華洋雜處的香港人，他對中西方建築已有
相當認識。深入及親身的體驗更促使陸謙受思考中國建築在中西
文化中的定義。此行擴闊了國際視野之餘，亦為他之後的創作思
維留下痕跡。

由 1930 至 1948 年，陸謙受作為中國銀行建築科科長，夥同美
國賓夕法尼亞大學畢業的吳景奇，在上海及戰時重慶為中國銀行
設計及籌劃了數以十計的建築物。早期的項目，例如中國銀行虹
口大樓（1933）、上海中國銀行（1936）、同孚大樓（1936），

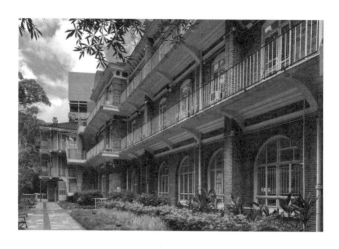

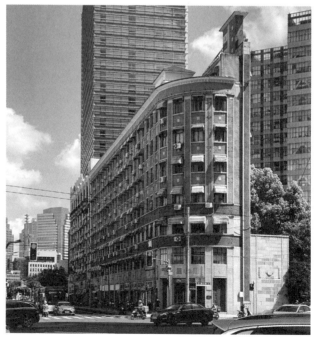

上｜香港大學明原堂
下｜中國銀行虹口大樓

這些建築物仍然帶著濃厚的裝飾藝術影子,但內外充滿中式元素。例如中國銀行是上海早期的鋼結構工程,由陸謙受和公和洋行(即香港的巴馬丹拿 Palmer and Turner)共同設計。大樓體量和三十年代美國流行的商業大廈相似。陸謙受的設計工整端莊,著重垂直線條和修長比例,充滿立體感的造型,層次相當豐富。設計同時營造高聳挺拔感覺,以花崗岩為外牆飾面,窗戶修長細小,虛實分明。入口一對石柱旨在加強銀行莊重穩妥感覺。凡此種種,已可見到三十剛出頭的陸謙受設計手法相當成熟。

中國銀行擺脫當時上海商業大樓主流的西方新古典風格,雖然有著不少內外裝飾,但替代的是中式元素。例如屋頂套用的四方攢尖、斗拱撐檐、綠色琉璃瓦、石雕圖案窗戶等等。裝飾浮雕直接借用中式文化符號,主入口門楣上的孔子周遊列國圖、銀行大堂的八仙過海圖、門前的瑞獸「貔貅」,眾多細節豐富,而且寓意深長,反映陸謙受對中國文化的認識。1950 年,中國銀行興建香港分行,項目由巴馬丹拿負責。兩幢大廈從體形外貌、用料及裝飾都極為相似。陸謙受當時雖然已不從屬中國銀行,但從圖紙記錄可看到他有參與銀行內部的功能佈局。事實上,上海總部已成為中國銀行設計的式樣,除了香港外,新加坡分行大樓亦可說同出一轍。

這年代的陸謙受作品,馳騁西方建築技術和中式意象之間,極為著重及表達細節的優美特色。然而,大多論述只提到陸謙受作為

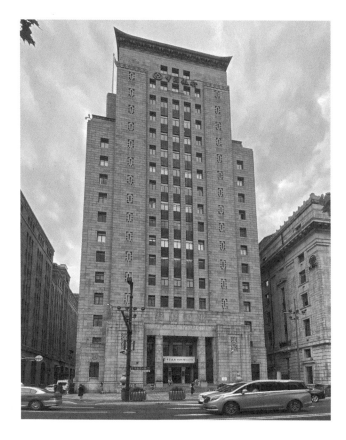

上、下｜上海中國銀行

上海同孚大樓

中國第一代華人建築師，及中國銀行劃時代的意義，卻甚少提及陸謙受對建築空間和細節的要求。而事實上，持續探索空間特性和表現精雅細節的思想，卻不斷顯露在他的建築設計中。

1949 年，有見國內政治形勢尚未明朗，加上他和國民政府的友好關係，陸謙受選擇離開內地。抗戰期間，他從上海隨國民政府搬遷到重慶，戰後回到上海不足四年，再決定南下香港重新起步。但經過戰爭洗禮，陸氏在厚豐里的大宅已成頹垣敗瓦，一切人事景物已面目全非。回到香港的起初兩三年，陸家一家五口生活並不容易。直至 1953 年，陸謙受憑著新舊機遇，工作才變得

穩定，甚至算是十分忙碌。粗略估計至退休前的十多年，陸謙受共設計及興建了大小不同類型的私人住宅、公寓、公共屋邨、教堂、學校、醫院等多達 50 多幢。他的公司，不論是合夥的「五聯建築師事務所」或是自營的 H.S. Luke and Associates，都不是大型商業運作。設計手法上，陸謙受回到香港後，中國文化因素的影響和包袱減退，作品更趨向簡約手法和遵從現代主義精神。在他存留的數百張設計圖中，均可見到陸謙受的筆跡，印證他親力親為，萬事均考慮周詳的性格之餘，也顯示個人設計風格的改變。

從 1953 年之後的十年，陸謙受設計了數幢頗有特色的私人住宅：赤柱東頭灣道的「綠波」Aquamarine（1953）、同年在淺水灣的「山海樓」Sea Charm Residence（1953）、摩星嶺道的 Southwest（1956）和淺水灣的「天風樓」Fairwind（1956-1962）。這些大宅的地理位置和業主要求都各有不同，但陸謙受對建築空間的理解和演繹卻有著數個共通點。首先，他著重開放的空間，盡量減少不必要的牆體。意義上，建築功能不再固定在某一地方，而是隨著需要延伸至周邊範圍。第二，藉著連續的露台或玻璃門，室內外空間是流暢互通的。第三，空間雖然開放，但反而使用不同設計方式來定義。

摩星嶺道的 Southwest 大宅是一個絕佳例子，重點落在連綿不盡的大型窗戶和懸挑在半空的露台，設計把內外視野連成一體。這個手法在天風樓表現得更淋漓盡致，這幢兩層高住宅坐落淺水

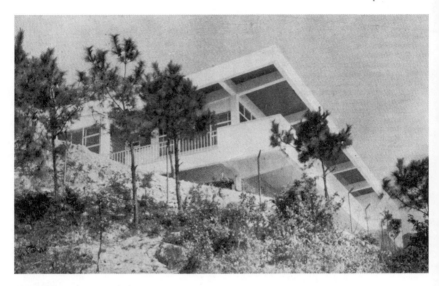

摩星嶺道 Southwest 大宅

灣背山坡上，坐擁環迴海灘景致。陸謙受設計的建築平面隨著山勢成長扁形狀，部分懸挑在斜坡上。地面層的入口、客廳、書房和飯廳基本上呈現一個連貫大空間。但每個功能卻用不同幾何形狀來限定，實質上在大空間中形成獨自一角的不同小空間。另外陸謙受打破方正的傳統，外牆使用弧線，從內望外能收納更廣闊的視野和景色，整個佈局把空間和景觀互扣。比起以往嚴守規矩紀律、極為工整的做法，天風樓的平面確有點奇特，但卻有著異常特色。

陸謙受保存了非常詳盡的創作紀錄。芸芸眾多圖紙之中，天風樓、山海樓和綠波分別包括了 55、127 和 95 份不同類型的設計

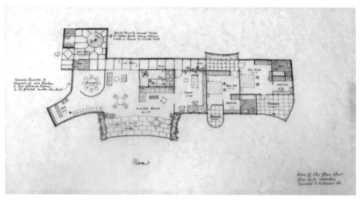

天風樓及其圖紙

圖，當中很多是非常細緻的傢俬、櫃檯、燈飾、屏風、花園裝飾、扶手欄桿、石材鋪砌紋理，甚至是鳥籠，或是門牌字體設計。很明顯，陸謙受放進這些小設計的心思絕不下於整幢建築物上，而且透過這些記錄更能立體地了解陸謙受的思維。他認為設計必須完整及貫徹始終，小如螺絲的位置或門鎖把手也會影響整

上、下｜綠波圖紙
右｜山海樓圖紙

體效果。而事實上，這種內外大小兼備，而且追求細節的設計方式在戰前已頗為流行，現代主義的宗師們如密斯凡德羅（Mies van der Rohe）或萊特（Frank Lloyd Wright）均視建築學為一種整體性的創作思維。到了戰後中世代，受到著名的美國伊姆斯夫婦（Ray and Charles Eames）影響，這風潮史流傳到歐洲及世界各地。

五十年代中期，陸謙受的業務變得多元化，各類項目接踵而至。1960 年，在鰂魚涌的麗池花園大廈入伙，這個項目從設計至完工歷時五年，重建前是名噪一時的麗池酒店夜總會。項目包括

左、右｜麗池花園大廈及立面圖

四幢 11 層高，獨立而外表相連的住宅大廈。相比同年代的市區住宅，麗池花園大廈立面算是十分複雜。大廈外表從中部樓梯間一分為二，左右分割之後，同時利用突出的混凝土框架再互相組合。這個手法巧妙地打破了上下左右的重複感覺，形成整體效果。另外中部樓梯間著意突出，超越頂層 11 樓，大大加強豎向形態。單位的窗戶簷篷突出外牆達兩呎之多，露台欄桿部分使用鐵鑄，部分是混凝土。最後外牆樓梯間的「L 形」窗戶構成一幅立體圖案，窗戶微微內嵌，層次感非常豐富，但頗有著抽象浮雕效果。四幢大樓之間的通道上部，外表使用空心混凝土磚牆再把四幢大廈連接起來，整體性很強。

上｜保華大廈
下｜淺水灣大廈 C 座

正如上述所言，陸謙受在香港的作品跨出了從前的文化包袱，變得更為中性簡約。同時期的多層式住宅作品，除了麗池花園大廈外，還有淺水灣保華大廈（1960）和淺水灣大廈 C 座（1955）。縱使各項目位置、格調、定位各有不同，但陸謙受的設計思路仍

然相當一致。他善於把大型的建築體量分拆組合，加上細節勾劃立面元素，例如窗戶、露台、入口。設計亦著重外觀比例，構圖感覺清晰強烈。而且局部設計細節之多，顯得他對設計極花心思。

五、六十年代香港，建築物料以混凝土為主，陸謙受頗能把握此物料的局限性，設計充分地利用簡單的板牆元素構成立面的橫豎向線條，或營造空間的光影變化。對比年輕時在上海的設計，可見到中年陸謙受在香港的項目已摒棄表面裝飾，手法反而多變，而且回歸一些基本的建築設計原則。

九龍華仁書院內的聖依納爵堂是一座小聖堂，但卻能夠反映甚至總結陸謙受在這段職業生涯中的轉變。

左、右｜九龍華仁書院聖依納爵堂

聖依納爵堂落成於 1958 年，長方形聖堂南北朝向，東西方向十分開揚。那時空調還未普遍，在潮濕悶熱的季節，耶穌會神父希望聖堂能有良好通風效果，在陽光普照的日子又想避免日光照射。陸謙受便構思出雙外牆設計，利用混凝土空心磚作為外側屏幕牆，兩牆之間構成回廊。因為內牆沒有正面接受到陽光或風吹雨打，內牆的窗戶形狀、大小位置的自由度便更大。事實上，空心混凝土磚在本地生產，施工容易，十分符合經濟原則，但往往只作為走廊間隔或露台欄杆。嚴格來說，這是廉價替用品，但細心觀察時，可見到陸謙受為此設計了非標準磚樣，分別為兩款圓洞及十字洞的空心磚。交錯使用下，令外牆紋理及光影效果更豐富，空間特色更強烈。聖依納爵堂的方正簡潔，極度簡化造型，只利用原始物料特徵來營造空間外觀。這個設計巧妙之處，正是

聖依納爵堂的圓洞空心磚

能結合當時最普遍的材料，把特性充分發揮，同時解決空間需求
及基本通風採光問題，正正反映他倡導的建築主張：

「一件成功的建築作品，第一不能離開實用的需要；第二不能離
開時代的背景；第三不能離開美術的原理；第四不能離開文化的
精神。」

陸謙受一生經歷不少波浪起跌，留學、工作、戰亂、搬遷，中年回到出生地後，事業又重新出發。每個轉折段落，他都能適應環境，而且再闖出另一番天地，他在不同時段的建築作品，又能反映當時的時代精神。作為香港人，他真正學貫東西，兼收並蓄，各取所長又發揚光大。

陸謙受 1968 年結束香港業務，短暫離開數年，到美國紐約工作生活，1973 年再回到香港長居，至 1991 年離世。他正式退休後寄情詩書，閒來自娛，留下千多首詩作，或許以下這首正好描繪他退休後的感受：

寶刀未老屬磨新
莫笑頭顱歲月痕
後浪若無前浪引
提攜啟導又何人

（1905-2002）

甘洺

ERIC CUMINE

香港雖然地方細小，比較世界上其他大城市，歷史也甚短，但在這裡仍有不少傳奇建築物。它們的出現可能只是偶然性，但經過時間的歷練、用者的塑造、生活的沉澱，這些地方慢慢孕育出一種特色，從而成為經典。能夠成為傳奇的建築物也要有先決條件，首先要設計得宜，令人安居樂業；第二公認破舊立新，能在歷史上佔一地位；第三能影響後世，讓後人在基礎上繼續演化，隨之變成一種模式規範。

香港現有四成半人住在公營房屋之中。200 多個公共屋邨中，也有不少傳奇。香港的公營房屋曾被世界各國爭相探訪研究，甚至成為仿效的對象。然而，香港一向奉行自由經濟，房屋供應由市場主導。直到 1923 及 1935 年的兩份房屋委員會報告，當中直接指出，人口增加，擠逼的居住環境已是公共衛生的最大隱憂，特別是肺結核病（俗稱肺癆）的傳播。某程度上，報告中的多項建議，例如以廉價撥地建屋、確立用地指引和樓宇設計標準等等，也成為日後公屋設計的導向思想。可是兩份報告發表之後，英國及香港政府均未有聚焦在此議題上，加上三十年代初世界經濟大衰退，及後發生二次世界大戰，房屋問題可說從未認真解決。

再者，戰後重建過程漫長。政府在四十年代中至五十年代初也再沒有建立任何房屋政策，市民的居住模式停留於戰前的三、四層唐樓，或者一些私人新建的洋房，但房屋數量遠遠未能追上人口的急速增長，更遑論大眾的負擔能力或基本的質素要求。五十年代初，因國內政治動盪，湧港難民數量激增，山頭處處均是

自建的木屋。顧名思義，木屋以木板鋅鐵片搭建，極其簡陋，衛生惡劣之餘也非常擠擁。大範圍開鑿山坡也引起泥土流失，山泥傾瀉及火災便是木屋區的最大危機。1950 年九龍城火災及 1952 年東頭大火，令 35,000 人流離失所。而 1953 年聖誕節的石硤尾大火，更燒毀 45 畝面積，58,000 人一夜之間喪失居所。浩劫之後，政府急切面對安置災民的需要，並了解到必須認真解決長遠住屋問題。1954 年，政府設立香港屋宇建設委員會（屋建會），負責統籌及興建公營房屋。屋建會運作至 1973 年，重組為香港房屋委員會。在這 19 年間，屋建會興建了十個屋邨，共 101 座公屋，提供了 38,162 個單位。屋建會初期策劃的屋邨和大火後的徙置區截然不同。徙置區之中，例如石硤尾邨的七層「H 型」大樓，配備只有基本水平，目的是快速地給予災民「有瓦遮頭」。而屋邨主要是給予白領中下階層除了舊式唐樓外的選擇，因此配置也相對不俗。當時屋建會為加快建屋速度，首四個屋邨，即北角邨、西環邨、蘇屋邨和彩虹邨均外聘私人執業建築師設計，當中北角邨和蘇屋邨兩座經典就是由上海來港的甘洺建築師樓負責。

甘洺（Eric Byron Cumine），1905 年出生於上海，是家中八個小孩之一。甘洺家族早在十九世紀中期就從蘇格蘭到達中國，以進出口茶葉、棉花、布匹、絲綢等等起家，後來涉及地產投資。到甘洺時，家族已是三代在上海營商。甘洺母親是上海人，外祖母是廣東人，父親亨利甘洺（Henry Monsel Cumine）是測量師，曾在英租界的工務局受訓，1903 年開設自己的建築、測量

和地產公司，稱為錦名洋行（Cumine and Co.），公司業務包括建築設計、物價管理、測量估值，另外也涉及地產投資、報章出版等生意。老甘洺傳統蘇格蘭人風格，治家嚴厲，手風硬朗，三代累積財富多年，在二十世紀初上海，已是一個頗有名氣的英籍家族。

甘洺從不質疑自己混血兒的身份。他自少通曉英語、國語、上海話和廣東話，幼年入讀上海西童公學男校。甘洺精於體育，特別熱愛於騎術，曾在上海馬會出賽並贏得數次冠軍。不論在上海或香港，甘洺可說是對賽馬鍾情一生。1927 年，甘洺從英國建築聯盟學院畢業，回到上海後便加入父親公司。甘洺在上海的項目包括南京西路上的德義大樓、上海福新麵粉廠、香港國民商業儲蓄銀行、在公共租界的愛林登公寓等等著名建築物。抗日戰爭期間，甘洺和家人被送進英僑民的龍華集中營（今上海市上海中學）。1948 年，有見於國內局勢持續緊張，甘洺決定和幾位下屬南下香港。憑著他個人長袖善舞、精於交際的能力，甘洺很快便適應香港環境，並在利舞臺後台一間小房重新啟業。由於他曾在上海聖約翰大學任教，不少舊生初到香港也投靠甘洺，很多以後也獨當一面，成為業內翹楚。

甘洺公司業務橫跨 40 年，曾經是香港最大的建築師事務所，設計及完成的住宅、酒店、商場、辦公樓、教堂、醫院、學校不計其數，但當中只有兩個是公共屋邨。北角邨和蘇屋邨分別完成於1958 及 1963 年，兩者均被稱為設計經典。為何有此讚譽？概

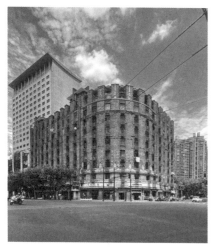

左｜上海德義大樓
右｜上海愛林登公寓

念原意在何，也值得深思。

甘洺在英國修讀建築期間，歐洲已展開了 20 多年的「理想城市」
討論。1898 年，英國城市規劃師霍華德（Ebenezer Howard）
提出「田園城市」模式，並在多國甚至香港得以實踐。1924 年，
名法國建築師柯比意（Le Corbusier）推廣「光輝城市」（Ville
Radieuse）概念。這個烏托邦規劃針對工業革命舊城市衍生的
問題，試圖透過城市規劃作為社會改革的手段。光輝城市倡議
提高密度，社會功能分隔，著重人車分離，同時融合公共交通在
內；社區強調綠化及開放的公共空間，建築設計也需標準化和確

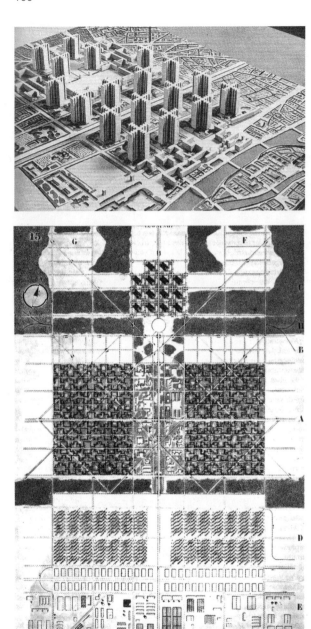

La planimetria della Ville Radieuse (Le Corbusier).

A, abitazioni; *R*, alberghi e ambasciate; *C*, città degli affari; *D*, industrie; *E*, industrie pesanti (fra le due i depositi generali e i docks); *F*, *G*, nuclei satelliti con caratteri speciali (per es., città degli studi, centro del governo, ecc.); *H*, stazione ferroviaria e aeroporto.

法國建築師柯比意的「光輝城市」概念

立衛生健康的居住條件。柯比意這套理念,雖然有著不少爭議,但深遠的影響到歐洲,甚至世界各地的戰後城市重建。二十世紀中期香港,政府主導的市區重建或新基建,均參考英國案例。因此北角邨和蘇屋邨,也反映了當年這類理想城市的規劃概念。

北角邨和蘇屋邨起首便以高密度綜合社區模式來設計(表 1)。北角邨地塊面積 2.6 公頃,合共提供 1,955 個單位供 12,300 人居住。蘇屋邨佔地更大,共 7.8 公頃,提供 5,333 個單位,可容納 33,000 至 34,000 人。兩個屋邨的預計人口,已堪比歐洲小城鎮,因此也必須提供合適的社區配套。以北角邨為例,邨內西大樓包括小學,另有幼稚園、社區中心、郵局、醫務所、社區會堂、71 個地面商舖。混合商住模式十分符合傳統華人生活方式,除了能給予日常方便外,也可以保持社區內人口活力,促進緊密的交流,對建立社區身份認同極其重要。

表 1 | 由甘洺設計屋邨的面積及人口資料

	地塊面積 (平方呎)	地塊面積 (平方公里)	單位數量	居住人口	人口密度
北角邨	293,570	0.027	1,955	12,300	455,555
蘇屋邨	839,585	0.078	5,311	31,600	405,128
香港		1,106.3	-	7,409,800	25,700

蘇屋邨和北角邨的總體規劃,明顯以街區方式為基礎。北角邨需遵從書局街和琴行街兩條南北向街道,分成東西中三個街區,並以沿街商舖作為和周邊社區的界面。蘇屋邨原為九龍一條村落的

左｜北角邨繪圖
右上、下｜北角邨

農地，部分依山而建，以削坡建台配合地勢開發。但從邨內街道佈局分析，也可分為三數個街區。這種「街區」（Block）甚至「大街區」（Superblock）的概念並非柯比意的主張，但在二十世紀初的城市規劃理論中有著相當重要地位。街區目的主要是人車分隔，以主街或幹道包圍街區，區內只容許居民或公共交通到達。街區以連貫的建築物為界，形成內外感覺，設置無形的社區界線。而限制外來車流，也可以建立安全寧靜環境。北角邨以既有街道形成三個小街區，居民稱之為座，全邨以東西中座形容。東西座也各自形成街區，西座中間以渣華道官立小學及社區中心為配套；東座中部是公共休憩空間，以及三幢塔樓，整個社區功能組合和分工非常分明。蘇屋邨以杜鵑樓沿保安道佈置；海棠樓、茶花樓沿長發街而建，塔樓和兩所學校坐落在邨內中部。規

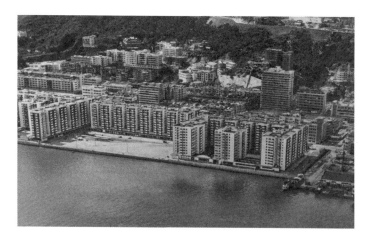

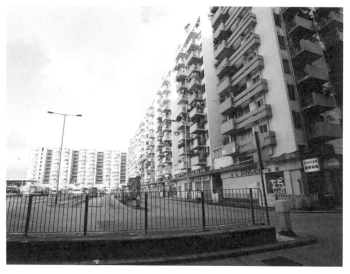

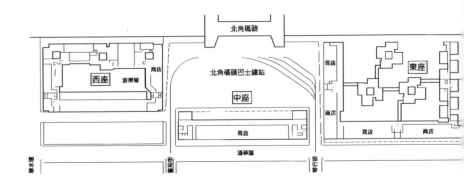

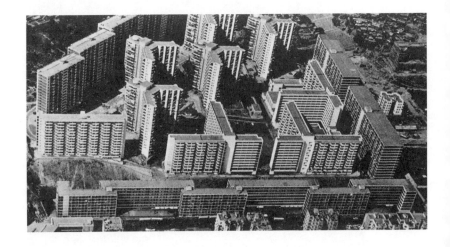

上 | 北角邨東西中座平面圖

下 | 蘇屋邨

劃概念上，兩邨有著甚多共通之處。然而，蘇屋邨地形複雜，而且戶型類別眾多，加上在甘洺建議下，分派各幢建築設計予四家不同建築師事務所負責，建築設計造型較多，大街區感覺相對較弱。雖則如此，兩個項目的街區概念仍有一脈相承之處。

甘洺以街區作為規劃起點，多少是因應城市肌理及既有街道網絡而設計。但要達到高密度，也必須地盡其用，盡量利用地塊長處，貼著邊界而建，從而騰出更多空間在街區中央。此特徵在北角邨東西座和蘇屋邨均十分明顯。沿街而建之餘，街區中央便改為塔樓模式。而事實上這個佈局也可把樓宇之間距離拉闊，正正回應了前述舊區樓宇過份擠逼從而誘發的社區衛生問題。而這手法也呼應了光輝城市理論中，公共空間的重要性及必要性。

在柯比意的城市規劃理論中，建築物的標準化被視為進步的象徵，亦反映著現代化、機械化生產的力量。在增加城市密度的前提下，也必須依靠標準化的建築設計才能有經濟效益。這些概念和早期屋邨也有不謀而合之處，特別作為公營房屋，要在短時間內提供大量單位舒緩社會需求，但同時也必須控制成本，標準化可說是唯一出路。

北角邨是屋建會第一個公屋項目，當中的標準化設計非常明顯。以東座為例，甘洺先確定「U型」作為街區基本形狀。「U型」開口面向維多利亞港，有利區內整體通風。平面佈局可見到以走廊貫通整層，走廊兩側由基本的「兩戶單元」組成。單元同時錯

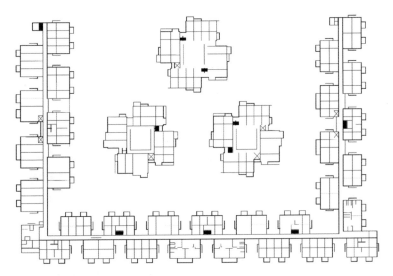

北角邨東座的 U 型街區

開佈置，減少門口對望之餘，對走廊及單元的通風採光也極之有利。這個「中央走廊」連通「兩戶單元」的方式，基本上重複在西座及中座上，只是按街區形狀及大小作出調整。另外一個標準化之處，便是東座中央的三幢扇形塔樓。塔樓的組合也是從「兩戶單元」開始，而走廊變成圍繞天井。事實上，屋建會當年的要求也只是四款基本戶型，再略加變化配合不同家庭成員數量。而甘洺的設計概念相當精簡之餘，適用性及彈性也頗大，戶型可為一至四房，適合四至十人家庭，而且考慮到通風採光等基本設計配置露台，是一個非常人性化和考慮細緻的方案。

北角邨在 1957 年 12 月完成，蘇屋邨第一期在 1960 年入伙。屋

建會在數年間的要求也起了不少變化，在戶型配置、數量，乃至成本控制變得更進取。蘇屋邨的地形地勢不利於高度標準化設計，而戶型數量卻更為煩瑣。甘洺在這項目作為總規劃師，前後五期（文末表 2）建築設計分別由利安建築師事務所、周李建築師事務所、陸謙受和司徒惠負責，在此也可以推斷項目之巨大及複雜性。而在項目分工下，標準化設計也只限於每一位建築師所屬範圍內。例如司徒惠首創的「Y 型」公屋，即 E、F、G、H、I 共五座，便是單層 16 個單位的標準設計。周李建築師負責的 A、B、C、D 座，沿地塊最高位邊緣佈置，是由單元組成的長板式設計，形狀彈性非常高，也可算是標準化的做法。陸謙受設計的 P、Q、R 座呈板式「T 型」，利安建築師的 S、T、U 座，原則和北角邨的「單元」「中央走廊」做法相似，有異曲同工之妙。

建築設計的標準化能縮短工期，簡化樓宇的興建過程，具體帶來的好處可引伸至裝修、機電、給排水等等工種的施工。北角邨和蘇屋邨各自有著不同程度的標準化設計，而且應用得宜。不過，標準化設計也是雙刃劍。五十年代，歐美不少重建或公共房屋大規模使用標準設計方式，而最為人詬病者，並不是當中的建築設計或施工質素，反之，問題在於以單一模式的樓宇來組成社區是否合適。無可置疑，單調而重複的環境並不是理想社區的模式。北角邨和蘇屋邨在這方面可算相當平衡。成功之處不外乎如何靈活地運用設計，又能否實踐於不同限制和情況之下而已。

屋建會籌辦的北角邨既無先例可尋，相信甘洺也無同類設計經驗

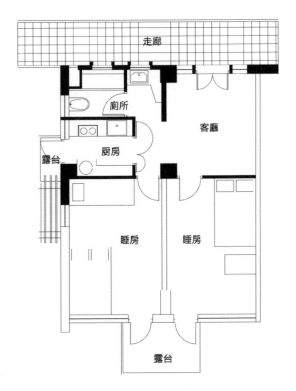

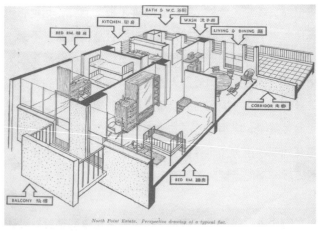

上、下｜北角邨戶型

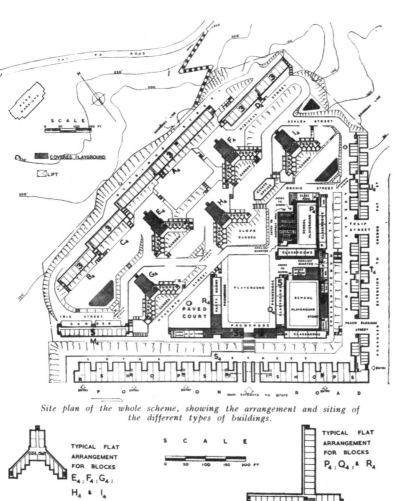

Site plan of the whole scheme, showing the arrangement and siting of the different types of buildings.

TYPICAL FLAT ARRANGEMENT FOR BLOCKS E₄; F₄; G₄; H₄ & I₄

SCALE
0 50 100 150 200 FT

TYPICAL FLAT ARRANGEMENT FOR BLOCKS P₄; Q₄; & R₄

TYPICAL FLAT ARRANGEMENT FOR BLOCKS S₄, T₄ & U₄

蘇屋邨規劃平面圖

蘇屋邨

的建築師協助，一切從頭而起，最終結果算是十分成功。蘇屋邨
的規劃，規模及複雜性更遠超過北角邨，兩個傳奇屋邨，至今仍
廣為人樂道，令人緬懷，甘洺的主持和設計功不可沒。

然而，甘洺 1948 年從上海到香港，在北角邨之前，近乎肯定他
從來沒有公共房屋的設計經驗。他在香港的第一個主要項目是在
銅鑼灣的使館公寓，一幢名噪一時的豪宅；其後的項目則大多為
私人住宅，以及贊育醫院、山頂明德醫院等。雖則如此，香港作
為國際城市，一向願意接受外來概念，能夠兼收並蓄，加以改良

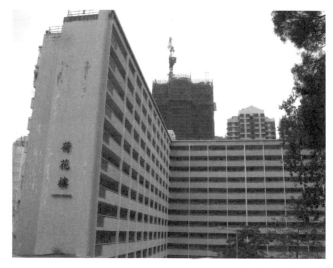

上｜蘇屋邨「Y型」
下｜蘇屋邨「T型」

後屢有驚喜效果。甘洺的背景多元,相當通曉中西文化,而且相信他對世界當時的設計理念頗有認識,種種因素加諸一起,也是構成兩個屋邨成為典範的原因。

屋建會的早期四個廉租屋邨:北角邨、西環邨、蘇屋邨、彩虹邨均外聘私人執業建築師負責。各個屋邨面對不同的問題和困難,但也確立了不少標準規範,而且非常成功。屋建會成立之初或許仍是探索階段,甘洺設計的北角邨和蘇屋邨,無疑奠定不少基礎,影響以至後來政府自行設計的華富邨(1971)和愛民邨(1974)。

甘洺的人生也相當精彩。戰前他在上海已經相當成功,戰時被送入集中營。戰後,甘洺把集中營內的生活結集成一本輕鬆小品書,以漫畫手法描繪了三年多的囚禁日子。為了出版這書,他誤打誤撞多買了紙,但戰後紙價急漲,他又賺了一筆。為避戰亂,43歲在香港重整人生,結果成為當年香港最大規模建築師事務所老闆。他交際手腕圓滑,對下屬十分信任,用人唯才。雖然項目歸功甘洺公司,但實質上不少由他的夥伴同事負責。甘洺一生熱愛賽馬,作為馬主也出任馬會董事,也擔任官方機構及委員會的成員。但最遺憾的是,甘洺晚年和發展商就計算面積一事對簿公堂,儘管最終由英國樞密院獲判勝訴,這事卻令他心力交瘁,公司的業務也慢慢凋零。九十年代初甘洺退休後回英國定居,2002年以97歲高壽離世,結束傳奇一生。

表 2｜蘇屋邨分期表

期	座	負責建築師	名稱	落成日期 (年 / 月)	單位 數量	設計 類型
第 1 期	S, T, U	安利建築師	杜鵑樓 海棠樓 茶花樓	1960/11	1,768 個 4 至 11 人 單位	長板式
第 2 期	P, Q, R	陸謙受	百合樓 彩雀樓 荷花樓	1961/1	729 個 6 至 9 人單位	T 型
第 3 期	E, F, G, H, I	司徒惠	楓林樓 丁香樓 金松樓 綠柳樓 櫻桃樓	1961/4	1,030 個 5 及 7 人 單位	Y 型
第 4 期	M	周李建築師 事務所	劍蘭樓	1962/4	174 個 6 及 8 人單位	長板式
第 5 期	A, B, C, D	周李建築師 事務所	牡丹樓 蘭花樓 壽菊樓 石竹樓	1963/5	1,610 個， 主力為 6 人 單位	長板式

司徒惠

(1913-1991)

SZETO WAI

童年記憶之中，除了家人親友外，最重要的一定是校園生活。小學成長階段，對校舍環境印象特別深刻，操場總是喧嘩追逐的地方，樓梯似乎有上沒落，永遠走不完。課室的書枱椅子，必定留著前人記認。每所學校的樓梯轉角，也有一間神秘而重門深鎖的房間。中學校園又像新天地，是認識朋友，建立情誼，共同成長，開始明瞭學習的地方。中學校舍比小學時大，有著不同的房間設施如實驗室，說像一個家，更似一個社會。校園記憶，人景事物，一磚一瓦，就像烙印一般，不知不覺，永遠長留我們腦海中。雖則如此，教育話題之中，從來少觸及校園建築，更遑論校園與學習的關係。

香港的學校建築模式和世界各地不同，十九世紀至戰前，政府對學校設計也沒有強烈的規管。今天仍存而接近百年歷史的校舍，如聖若瑟書院（1920、1925）、英皇書院（1926）、瑪利諾修院學校（1935）、聖保羅男女書院（1927）等等，風格上可說是各適其適，但佈局均以簡單回廊串連課室，而且不超過兩、三層高。適當地配合戶外空間，但整體其實設計以功能考慮為主。有些校舍坐落山坡上，對於工程來說，其實頗有挑戰性。

戰後初期，正常社會生活尚未復甦，居住人口也未回復戰前狀況。直到五十年代初，內地政權變更，政治運動頻繁，人口開始急劇增加。但香港政府的種種社會政策又未能追上，甚至認為外來人口引伸出來的居住教育問題只是短暫困難。直到五十年代中期，政府才開始認真進行建屋建校計劃。結果 1955 至 1970 年

英皇書院

之間，變成興建學校的大時代。

五十年代，最急就章出現的便是天台學校。天台學校由自願團體
主辦、政府資助，但嚴格來說只是一個簡陋場地，既無完整校
舍，也無設施。天台學校多建於舊型屋邨，利用屋頂兩端設立三
數個班房，中間留作操場。隨著收生增加，天台學校規模也漸
大，有些佔用頂層作為課室或校舍用途。與此同時，政府興建的
「T型」或「L型」官立學校標準卻甚高，包括 24 個課室、音樂
室、家政室、有蓋操場等等。可見教育制度和資源分佈也反映社
會上精英及低下階層的兩極化情況。

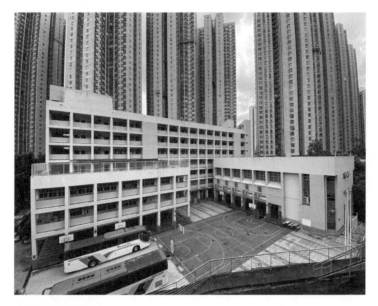

火柴盒校舍的例子

隨著不同公共屋邨的落成，學校也成為邨內社區的一部分。這些俗稱「火柴盒」式的校舍附建於屋邨，格局設備也略有改善，普遍為六層高校舍，並增加了禮堂和不同類型的課室。火柴盒校舍以經濟效益先行，地塊也較小，因此佈局緊湊，一般以走廊置中，兩旁設為課室，因此通風、採光、隔音條件也並不理想。

1954 年，政府提出七年計劃，每年增加 26,000 個小學學位。從五十年代中至六十年代末可說是建校的黃金時代，這時期，每家香港的建築師事務所都有參與校舍設計。

司徒惠建築師事務所創立於 1949 年，司徒惠（1913-1991）是
香港少有集多個工程專業資格在一身的人士。他最為人所知的是
作為中文大學校園的規劃師，也是大學內多幢建築物的建築師。
但司徒惠的早期執業生涯中包括不少中小學校作品。這些項目由
政府以廉價批地，辦學團體按自己要求聘請建築師設計及興建。
不過政府撥地往往位於市區邊緣，而且不少在山坡上，需要極大
力氣平整地塊後才能興建校舍，更多時要配合地形因地制宜設
計。司徒惠有著土木及結構工程師的背景，因此對此類工程更為
得心應手。

司徒惠父親司徒浣是香港早期著名承建商「生利建築公司」的
合夥人之一。生利承接不少政府項目，包括港督山頂別墅
（1902）、西環街市（1906）、郵政總局（1911）等等。司徒惠
畢業於聖保羅書院，之後負笈上海聖約翰大學修讀工程，並於
1938 年畢業。聖約翰大學被稱為「東方哈佛」，以英語授課，
建築工程學系師資極為出眾。1939 至 1945 年間，司徒惠到英
國深造及工作，先後在蘇格蘭及倫敦工作，數年內獲得英國土木
工程師學會、機械工程師學會、結構工程師學會資格。1945 年，
司徒惠受國民政府邀請，擔任全國水力發電總處高級工程師，參
與長江三峽及瀧江水力發電站工程。1948 年，因戰亂及局勢緊
張，司徒惠回到香港執業，當年香港政府容許擁有工程師背景和
學歷人士註冊成為建築師，所以司徒惠同樣具有建築師和各項工
程師資格。而他個人也頗有藝術天份，曾舉辦個人畫展，雖然沒
有受過正統建築學訓練，但對設計理念亦相當了解。

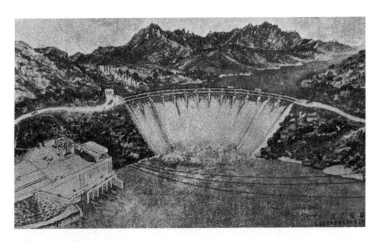

瀚江水力發電站

司徒惠早期項目中，以在油麻地的循道學校及循道公會九龍堂最複雜。校舍及教堂建成於 1951 年，由英國建築師 Mauger & May 提供平面方案。這個項目的地理位置其實並不理想，需要從一段短窄通往京士柏山的小路開始削平山坡，亦要顧及當時東南側南九龍裁判法院的護土牆。整個建築群包括一幢三層高、十個課室的校舍以及幼稚園、工藝室、禮堂等等設施。中間是循道公會在九龍可容納 1,000 名信眾的教堂。而教堂旁是教會辦公、活動、會議空間及宿舍。這類集多功能於一身的建築組合在五十年代初開始普遍，主要原因是政府極需宗教團體協助辦學，政策上，建校同時建堂亦有財政資助。另外戰後土地開發速度不足，教會和學校功能上有相似之處，因此能互用空間。當然更重要的是經濟效益，一次興建比分期進行來得划算。

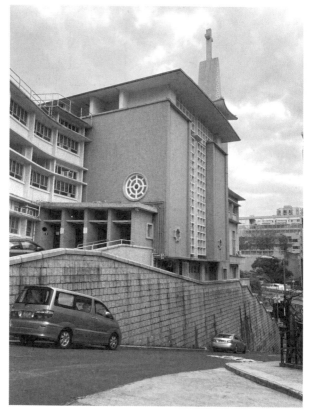

循道公會九龍堂

在香港，削坡建房的方法已有長久歷史，技術上已十分成熟，畢
竟港島半山一帶樓宇都是沿山坡等高線而建。循道公會這個項目
難度在於建築群中各部分體形及空間形狀大小不一。設計要先決
定如何整體佈局，從而把削坡及平整的土地縮至合適範圍，也要
考慮岩土情況、山坡斜度及護土牆高度等等。過程中建築師和土

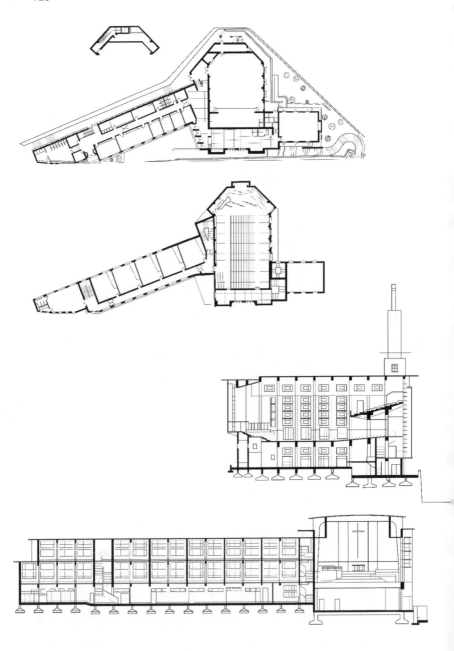

上｜循道公會九龍堂平面圖
下｜教堂立面

木工程師必須緊密配合才能作出最佳結果。最終設計可見到教堂比加士居道高約八米，學校及教堂入口均沿小徑往上才可到達。教堂居高臨下，成為整個建築群主體。長條形的低座校舍沿小路佈置，既可避免街道噪音亦有較高私隱，而教堂下層是學校禮堂，把兩個大空間上下重疊，縮減了削坡範圍。最後教會辦公區放在教堂東南側。這個因地制宜方案確實在既有限制之內，平衡了技術及功能的需求，形成一個高低有序，主次分明的外觀。其實教堂及校舍沿坡而建，處於地勢略高位置，從遠處眺望，更能突顯其宗教意象，不失為一個巧妙安排。

1958 年，循道公會開辦中學，新校舍在教堂北邊的斜坡上。司徒惠再次受聘為建築師，兼任為土木及結構工程師。中學校舍因為坐落在京士柏山防空洞上，平整地塊時更需要分割成多個小坡，北翼大樓的荷載也因此不能直接傳送到岩土上，而須改變地基設計避免影響防空洞安全。從此角度看，更可了解到司徒惠同時融合處理建築、木土及結構問題的方法。

從 1951 至 1958 年之間，司徒惠的事務所先後設計了不少於六幢學校。從循道中學的設計，我們可見到日趨成熟的手法和全面的考量。例如，把課室外走廊佈置於向西貼近加士居道一側，事實上走廊便成為噪音的緩衝區，立面上的混凝土窗框實際上也具備遮陽作用。而把學校正門放置在朝東的斜路上，雖然對學生出入做成少許不便，但卻呼應著教堂及小學校舍，更能營造歸一的校園感覺。另外建築物的體形處理也顯得十分細緻，和斜坡緊密

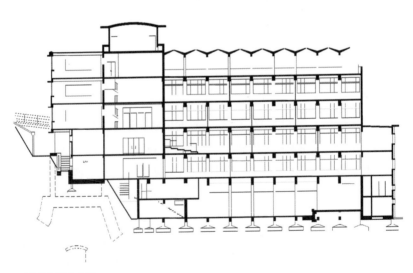

循道中學及立面

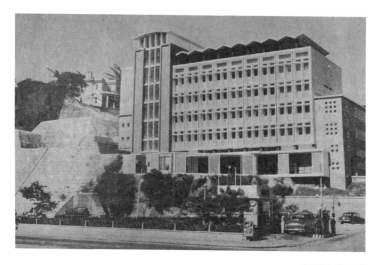

循道中學背面

互扣之餘，大小分割，橫豎向線條組合亦具不少變化。儘管五十年代學校設計偏於以經濟效益為主，功能和實用性先行，司徒惠的設計算是在有限資源內十分出色的作品。

司徒惠雖然是工程師訓練出身，但他事務所負責的項目往往更精於細節，而作為結構工程師，他經常透過突顯結構特徵作為設計焦點。這種稱為「結構主義」的建築風格源於二十世紀三十年代「現代主義」，到五十年代中後期在文化界廣為討論，成為較有論述支持的建築理論，並且在非商業類型建築物十分盛行。顧名思義，「結構主義」著重表現建築物結構特徵，例如把「柱、樑、

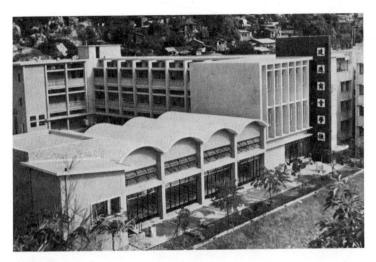

建造商會學校

牆、板」特意從建築物內部抽出，轉化成外觀一部分。此外也推崇建築物之中的「單元」性，例如強調住宅中的「戶」或大廈中的「樓梯」；與此同時，把單元重複並轉成為主調。最後，「結構主義」有著非常強烈的「幾何特色」及「組合特色」，並且利用同一物料、顏色、紋理來表現結構及單元之融和。香港一向沒有把外國設計概念本土化或理論化，但並不代表沒有和世界接軌，而在司徒惠的學校設計中，比同代建築師，他更勇於表現建築結構之形態。

另一個較能全面反映司徒惠風格的項目，是在銅鑼灣天后廟道的建造商會學校。

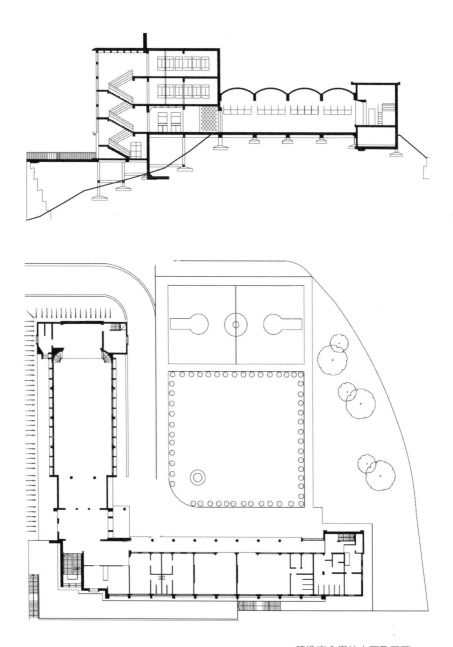

建造商會學校立面及平面

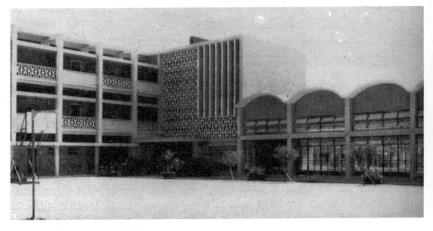

建造商會學校的圓拱屋頂禮堂

香港建造商會於 1920 年成立，是建造業內最重要組織。商會於 1958 年創立學校，校舍和循道公會一樣，坐落在山坡上。港島東岩土層出名堅硬，因此校園基本上是直接從山坡硬挖出一片平地而來。平整後的地塊呈窩形，達 70,000 呎，北及東邊山坡均有護土牆保護斜坡。因應這人造地形，整個校舍私隱性高，頗有獨處一隅感覺。而由於地塊方正，校舍功能佈局相當容易，以傳統「L 型」為主。西邊沿天后廟道是禮堂兼有蓋操場，南側是三層高課室主樓，每層設五個標準可容納 45 名學生的課室，而中部讓出作為球場及戶外活動場所。這個校園規劃，課室樓坐南向北，沒有山坡遮擋，令課室通風效果更佳，而且能阻隔夏季陽光從南邊照射到操場上。而禮堂放置西側，也能減少街道聲音傳送至校園內。靠東一邊則預留作未

聖保羅書院

來擴展課室用。可見佈局順應地勢之餘，亦充分考慮到環境及
使用因素。

五、六十年代的私人辦學團體建校，雖然有政府撥地及財政資
助，但往往經費仍然緊缺，校舍必須本著實用和最大效益的方法興
建。雖則如此，司徒惠在設計上仍頗見心思，多處增強細節，嘗試
突顯結構及物料之基本原態。最明顯的便是禮堂的薄殼圓拱屋頂。
混凝土薄殼結構隨著前述的「結構主義」，在五十年代歐美開始盛
行。原是應用於大跨度空間上。雖然其後演變出不同幾何形態，
但依靠的仍是混凝土的可塑性，及結構工程師的力學計算。建
造商會學校的禮堂屋頂薄殼，屬於比較簡單的筒形拱頂一類，拱
頂厚度不超過 7 厘米（2.5 吋），拱底連接柱子厚度增加至 14 厘

上｜惇裕學校
下｜瑪利曼中學

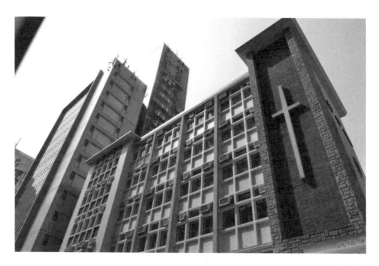

德信學校

米（5.5吋），弧度亦非常平均。五十年代香港的釘製模板及混凝土澆注技術已非常成熟，縱使不是典型做法，但難度不大。而薄殼結構應用在禮堂也十分合適，它有著長跨度特性，而且沒有橫樑。加上屋頂相對輕盈，也不須結構牆支撐，側面可以完全開通或設為窗戶，促進空氣流通外，也容許空間有著非常大的使用彈性，是一個相當合適於學校禮堂的結構系統。

從司徒惠的設計中，可見到他從不隱藏建築結構，反之相當看重如何表達結構秩序，在他後期中文大學多個項目中，甚至誇大強化結構系統的視覺形象。在建造商會學校主樓，亦可見到混凝土柱子突破出立面，屋頂橫樑也蓄意外露，兩者共同突顯出結構框架，同時為立面營造充滿虛實的節奏觀感。其實著意觀看下，校

舍的設計充滿細節，例如多處利用板牆元素來點綴方正體形。部分牆身改用預製混凝土磚塊來增加視覺趣味性等等，不過最突出的還是入口的浮雕，當中三個人像為木匠、石匠和建築師，喻意建築工程的工種和合作性。

循道學校和建造商會學校都是建成於 1958 年。透過這兩所學校，已經可以了解司徒惠從國內回到香港首十年的設計概念和手法。而在這段時期內的其他作品，例如位於元朗的惇裕學校（1953）、薄扶林道的聖保羅書院（1953）、尖沙咀的德信學校（1955）、跑馬地瑪利曼中學（1958）等等，也於不同程度上反映著這兩所學校的風格和解難方式。無可置疑，這些項目均體現了司徒惠對細節的追求和結構的表現。加上他的立面構圖往往非常精緻，比例適宜，對線條、紋理及形狀頗為敏感，或許這也是他作為畫家的獨有特徵。

司徒惠的學校項目對他後期在中文大學的規劃和建築設計也有相當大影響。中大聘用司徒惠，明顯是因為他有著多種專業資歷的原因。司徒惠是土木工程師，中大校園依山而立，需大規模削坡平地才能興建校舍，而這正是他在早期學校項目中預見的問題。而司徒惠通過中大的多個建築項目，也提升了他對結構學的詮釋和表現方式，甚至可以說是跨進了粗獷主義的範疇。

司徒惠的學校是上世紀五十年代的產物，已達到了當時的水平要求，諸如經濟、簡單、合用、易於維修、方便管理這些原則。用

今天角度剖析，這些校舍非常普通，欠缺特色，也沒有考慮建築環境怎樣有利於學習。但事實上，當時世界上的學校也以此為標準。司徒惠的設計，儘管沒有創新突破，但絕對反映了那時的思維。對於成長於五、六十年代一輩的人，這些簡約樸實校舍才是溫馨美好記憶的泉源。

司徒惠是十分成功的工程師及建築師，他公司的業務是跨領域的，包含了建築、結構、土木、基建、顧問諮詢等服務。全盛時期，公司規模也只是 100 人左右，比起今天，也只是中型事務所而已。司徒惠在 1960 年出任香港建築師公會會長（建築師學會舊稱）。而從 1964 至 1976 年，也一直為香港政府擔任多項公職，包括作為行政立法局非官守議員。司徒惠 1985 年退休，之後在美國生活居住，並於 1991 年在法國離世。

其他

OTHERS

香港開埠初期，建築師主要從英國而來。雖然「建築師」稱號有著法定地位，但除了專業受訓的建築師外，工程師也可獲得「註冊建築師」（Authorized Architect）資格。因此原因，社會經常混淆建築師、劃則師、工程師的名稱和工作範圍。這個問題直到二十世紀後期，經過政府成立不同的法定註冊機構，規管各專業範疇職責後，才徹底得到解決。

根據學者王浩娛博士統計，1949 年後共有 67 位華人建築師或工程師從內地移居香港，並成為「註冊建築師」，當中 26 位曾在上海讀書或工作。同樣地，二十世紀初也有香港的外籍建築師事務所在上海開業，當中最著名的莫如公和洋行（巴馬丹拿 Palmer and Turner）。另外，同時跨越滬港兩地業務的包括：比利時背景的義品洋行（Credit Foncier d'Extreme-Orient）、香港的建興則師樓（Davies, Brooke and Gran）和私人執業的工程師 Sven Erik Faber。此外，在上海創立的馬海（Spence Robinson）及瑞士籍建築師 Rene Minutti，兩者在 1949 年後也把業務轉移到香港。頻繁的交流反映當時兩地的工作及營運模式大致相若，技術水平也不相伯仲。只是政權的交替促使這批專業人士南下，香港的建築師數量大增，引發了新思維。

前六章所提及的建築師均有非常突出的背景而且廣為人熟悉，但餘下 20 人的學歷和資歷同樣不下於前述六位。他們部分完全和香港沒有關連，來港只是為尋找新生活；但也有些是香港出生和受教育，曾經在上海、廣州或重慶工作，之後回到香港執業。雖

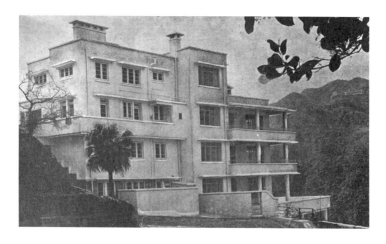

上｜義品洋行設計的大廈 Martinhoe
左下｜Rene Minutti 畫的草圖
右下｜建興則師樓

然戰後香港環境比不上戰前繁華的上海，但政治相對穩定，建築師們仍能各展所長，獨當一面。至於他們的經營方式也各有不同。當中不乏獨立自營者，例如阮達祖、李揚安、過元熙。有些加入香港的各大公司，例如在上海 Henry Lester Institute of Technical Education 畢業的顧名泉曾在利安（Leigh and Orange）工作；同校的歐陽澤生加入巴馬丹拿。另外也有不少和同輩合組或加入其他公司，例如哈佛大學畢業的鄭觀萱及留學法國的吳繼軌，前後進入徐敬直的興業。上海聖約翰大學及英國建築聯盟學院畢業的郭敦禮則加入甘洺事務所。不過也有數位選擇短暫停留香港後移居外國。無論如何，他們的業務同樣頻繁忙碌，經過學者民間的努力，也漸漸認識到他們的工作及背景。

李揚安 Lee Young On（1902-1979），1928 年賓夕法尼亞大學碩士畢業，在上海和同在紐約出生的李錦沛設計了南京聚興城銀行，之後自辦事務所。李揚安名字早見在 1939 年記錄中，他是中環堅道真光小學的建築師。李揚安和范文照早在上海認識，在香港時都是北角衛理堂信眾，范文照負責教堂設計，李揚安則是同街衛理小學的設計者，也負責銅鑼灣衛斯理村、大窩口亞斯理村、柴灣愛華村的堂校，以及數以十計的大小住宅、洋房、工廠。

張肇康 Chang Chao Kang（1922-1992），上海嶺南小學、香港赤柱聖士提反中學畢業，於美國麻省理工學院學習城市設計，1950 年哈佛大學建築學碩士，師承現代主義大師格羅佩斯

北角衛理小學

（Walter Gropius）。張肇康戰後分別在紐約及台灣工作，1954
至 1960 年和貝聿銘合作設計台中東海大學校園。1961 年回到
香港加入甘洺事務所，負責中環 Pacific Center，之後在香港
及紐約自辦公司，八十年代在香港大學建築系授課建築設計和傳
統中國建築。

鄭觀宣 Arthur Cheang Koon-hing（1916-1986），1937 至
1946 年分別在倫敦建築聯盟學院、美國哈佛大學修讀建築和城

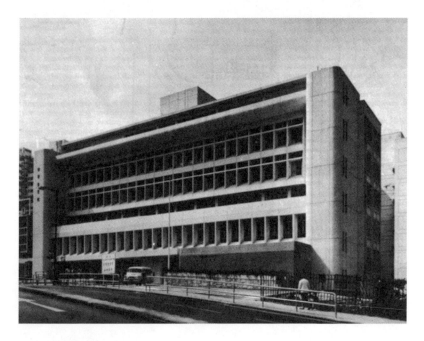

上｜崇基學院繪圖
下｜鄧肇堅醫院

市規劃，戰後在聖約翰大學擔任講師。1948 至 1951 年和陸謙受、陳占祥、王大閎、黃作燊合辦「五聯建築師事務所」，1952年在香港加入徐敬直的興業，負責旺角警署、灣仔鄧肇堅醫院和不少住宅項目。

周滋汎 Charles Lun alias Chou Chen Lun（1890-1969），美國康乃爾大學土木工程系碩士，上海聖約翰大學教授，曾在香港和澳門負責大量住宅項目。

范政 Robert Fan Jr.（1930-2016），范文照長子，聖約翰大學土木建築系學士，1956 年哈佛大學建築碩士。范政在父親事務所工作五年後到三藩市執業，其後開設自己公司，在香港時負責沙田崇基學院、上環先施大廈、香港紗廠、北角衛理堂、王統元山頂西班牙式大宅、維他奶廠房等等大型項目。

過元熙 Kuo Yuan-hsi（1905-？），北京清華學校畢業，之後負笈美國，先後在賓夕法尼亞大學及麻省理工學院獲得建築學士及碩士學位，是 13 位應邀參加南京中央博物院競賽的建築師之一。曾參與拔萃男書院擴建、德雅中學、港中醫院及大量住宅、工廠設計。

林威理 Ling Wei-li, William（1914-？），是唯一沒有接受正規建築教育的南下建築師。林家家境富裕，他在聖約翰大學附屬中學畢業後，便師從甘洺學習建築。1949 年甘洺到香港時，林威

理是數位隨他南下的員工之一,到六十年代成為甘洺事務所合夥人。林威理涉及所有甘洺的早期項目,包括使館公寓、贊育醫院、山頂明德醫院、北角邨等等。

吳繼軌 Wu Chi-Koei(1912-?),上海中法工學院畢業,1935年加入徐敬直的興業並隨公司南下香港。吳繼軌參與香港興業的早期項目,例如寶星紡織廠、基督復臨安息日會教堂、旺角麗斯戲院和麗聲戲院等等。

阮達祖 Yuen Tat Cho(1908-1988),先後在拔萃男書院及香港大學工程系畢業,之後在劍橋大學修讀建築學。1934年在上海中國銀行建築科任助理建築師,也曾在廣州、重慶工作。抗戰時從軍成為軍官,參與興建「中印公路」。阮達祖有著建築師和結構工程師雙重資格,在五、六十年代非常吃香。他的主要項目包括中環恒生銀行總行,一幢全玻璃幕牆和鋼結構建築物;銅鑼灣合群公寓、東院道小學、漁光村、東英大廈、東城戲院等大型項目。

最後兩位:郭敦禮和歐陽昭都是上海聖約翰大學畢業,1949年同時加入甘洺的事務所。兩位也曾分別在1966和1970年擔任香港建築師學會會長。郭敦禮1966年移民加拿大成為當地極成功的建築師和地產開發商。歐陽昭於1964年成為「王伍歐陽建築工程師樓」合夥人,公司的大型及獲獎項目不計其數。

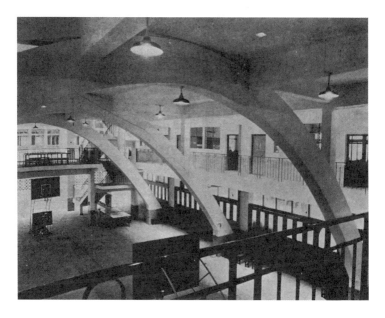

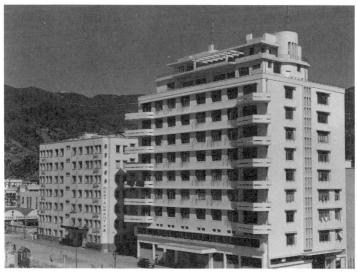

上｜德雅中學
下｜使館公寓

Wu Chi-Koei, Authorized Architect, Hsin-Yieh Architects. 麗聲戲院繪圖

南下香港的建築師帶來了不同的貢獻。他們風華正茂時，正值上海的黃金年代，社會轉向平穩，工作機會多。他們接受外國教育，勇於摸索創新，應用新技術之餘，亦尊重了解傳統文化，試圖通過新舊思維的交替衝擊，為中國建築尋求出路。他們為避走政治而移居香港，在沒有包袱及沒有式樣的香港闖出一片天空，為戰後的建築設計注入新元素和世界視野。他們把設計視為社會解難的手段，因此他們的作品切合當時環境，因地因時制宜。無論是范文照的教堂、司徒惠的學校、甘洺的屋邨、朱彬的商業大廈、陸謙受對設計的追求，又或是徐敬直的務實主義作風，這些都反映五、六十年代香港社會的機遇、困難和挑戰。正如十九世

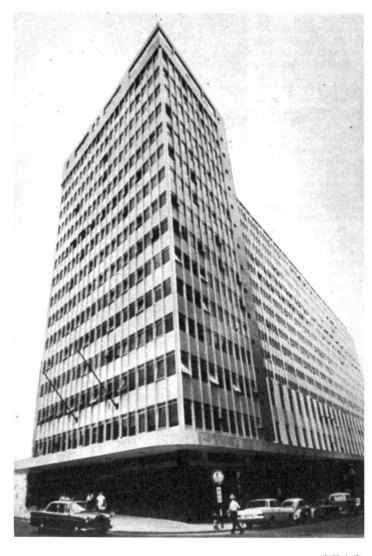

東英大廈

紀德國哲學家黑格爾（Georg Hegel）所說，代表著一種「時代精神 Zeitgeist」。他們的生平跌宕起伏，晚年在香港的工作生活平穩安逸，而且為我們留下不少刻劃時代的建築遺產。很可惜五、六十年代的建築物一向不為社會所重視，大多數經不起時代巨輪和經濟發展的挑戰而被清拆。

如果問，香港的建築設計有獨特的特徵嗎？有，他們一代的集體創作便是這個特徵的根源，設計基因一直留存到今天。

（本篇有關各南下香港建築師的背景和項目資料，節錄於香港大學王浩娛博士的論文研究。）

BUILDERS

第二部分

建築商

品評建築時，桂冠往往落到了建築師的頭上，而在光環背後默默耕耘，把圖紙變成實物的廠商，卻經常被忽視。戰前，上海人口超過 300 多萬，對建築工程的需求促使大量營造廠應運而生，他們因避亂南來香港，形成一大勢力，對戰後的本地建設起了不容忽視的貢獻。

SUNG KEE ZEE & SONS

SHANGHAI YAIK SANG
CONSTRUCTION

DAO KEE
CONSTRUCTION

徐勝記、益新和陶記

其實早在上世紀三十年代，已經有至少四家來自上海的建築商在香港開業，分別為徐勝記、益新、陶記和新昌（本章將介紹前三家，新昌將在下一章中介紹）。這三家公司的創辦人徐志良、嚴雲龍和陶伯育都來自上海浦東區，這是許多上海建築商的故鄉，到 1948 年，他們在香港成立了自己的僑港江浙建築會，到後來五十年代中期，成員被接納加入由廣東人主導的香港建造商會才解散。

徐勝記營造廠（Sung Kee Zee & Sons）

徐勝記應該是最早在香港開業的上海建築商，大約於 1923 年在香港成立，其創辦人徐志良（Ts-Liang Zee，1891-1959）繼嚴雲龍之後，擔任僑港江浙建築會的第二任會長。舊上海曾經有一家同名叫徐勝記的著名印刷公司，但尚不清楚兩者是否有任何關係。根據認識徐氏 50 年的朋友王佐才（建業主席王世榮的父親）在其喪禮致的悼詞，徐志良來自浦東，在很小的時候就成為了孤兒。12 歲那年，他跟隨叔叔到了韓國，在那裡擔任木匠學徒。經過艱苦的努力，他成為上海建築行業的主管，並創立了自己的公司徐勝記。他於 32 歲時來到香港，關於徐勝記在香港從事的項目的記錄很少，但它是甘洛建築師樓推薦的七個承建商之一，於 1958 年與益新和新亨一起建造了最初的九龍浸會醫院大樓。該公司的另一個項目，是彌敦道平安戲院（Alhambra Theatre）的拆卸工程，後來改建成平安大廈（Alhambra Building）。1959 年徐志良去世，徐勝記由他的三個兒子徐辰星（Janson Zee，1914-

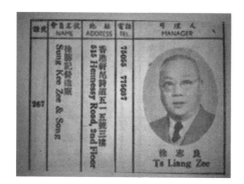

左 ｜ 徐勝記在香港建造商會 1955 年會員錄中的徐志良照片
右 ｜ 嚴雲龍（來源：*HK Album 1967*）

1986 年）、徐起和徐行繼承。徐辰星後來移民到加拿大，在那裡去世。根據公司註冊處的資料，徐勝記公司於 1968 年註冊成立，1976 年解散。

上海益新營造廠（Shanghai Yaik Sang Construction）

上海益新營造廠的創辦人嚴雲龍（Yung Loong Nie）早在 1931 年已抵達香港，這家有近 90 年歷史的公司目前仍然由他的後人管理。而有趣的是公司名稱一直保留上海二字，可見創辦人及其家族對故鄉的驕傲。

嚴雲龍 1909 年生於浦東，早年在上海青年會中學接受教育，之

後投身大廈油漆工作,很快便成為上海建築油漆工程方面的技術專才。1931 年,他來到香港,成功游說中環香港大酒店(Hong Kong Hotel,即現置地廣場位置)採用當時在香港尚未普及的先進油漆技術。香港大酒店的合約令他在香港建築界聲名鵲起,很快他便接了其他大型工程,包括半島酒店、滙豐銀行以及香港置地公司的一些項目,成為行內有名的建築油漆專家。雖然益新後來發展成多樣化的建築商,但創辦人一直與建築油漆方面保持密切關係,曾任香港油漆商會名譽會長多年。

1936 年,嚴氏正式在香港成立上海益新營造廠(雖然公司在 1963 年才註冊),成立後很快便在行內贏得信任。香港淪陷之後,嚴氏留在香港,益新為防空洞提供油漆服務。二次大戰結束之後,香港賽馬會聘請益新負責跑馬地馬場的油漆及清理工作,他在 10 天內把任務完成,馬會為表示感謝,送給他免費會籍,但被他友善地婉拒。1948 年之後,有很多上海的工業家南移香港,益新亦幫不少這些廠家建立廠房,包括香港紗廠(Hong Kong Spinners)、偉倫紗廠(Wyler Textiles)及九龍紗廠(Kowloon Textile Industries),另外香港本地的大公司如怡和集團、中華電力以及嘉頓公司都是益新的客戶。

四十年代末期之後,有大批難民從內地湧入香港,其中來自上海的大多聚居在北角,所以五十至六十年代北角亦有「小上海」之稱。1950 年,嚴與祖籍東莞的廣東商人黃展雲(Wong Jim-wan,1917-2008)及上海商人葉宗芳(作家沈西城的父親及華

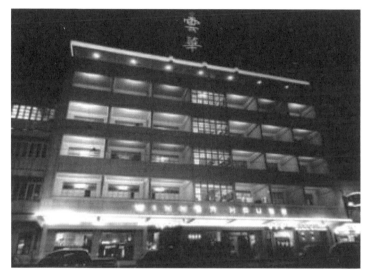

五十年代北角英皇道雲華酒店 (來源：Yixin Restaurant website)

懋集團創辦人王德輝在地產生意上的導師）成立益興建業（Yaik
Hing Investment Co Ltd，2013 年解散），並在北角英皇道 310
號開設雲華酒店（Winner House Hotel）。在黃展雲的管理下，
雲華的粵菜館非常受歡迎，而嚴雲龍亦贏得「北角嚴老闆」的
稱號。1963 年，嚴、黃將雲華酒店重建為 21 層高的雲華大廈
（Winner House，在 1966 年建成），至於酒店粵菜部則在同年搬
到灣仔駱克道以益新飯店名稱繼續經營，後來粵菜館比建築生意
還要出名，搬址數次之後目前由黃氏幼女打理，以「益新美食館」
名義繼續開業。工作以外，嚴氏在五十年代的香港足球界甚為出

左｜益新 1979 年廣告，展示由該公司建造的沙田馬場宿舍的照片。（《華僑日報》，1979 年 10 月 16 日）
右｜嚴健成（1982）

名，曾出任傑志體育會及光華體育會的會長，同時亦曾為香港東區扶輪社社友多年。

嚴雲龍掌管益新 60 年之後，由他在英國取得土木工程師資格的兒子嚴健成（Peter Nie，1938-）繼承。1967 年，益新被列為駐港英軍和山頂纜車站的承建商。1976 年，該公司與王董建築師樓（Wong Tung & Partners）和 Mitchell MacPherson Brown 合作，贏得了置地公司的置富花園合同。1979 年，該公司參與了新的沙田馬場、牛奶公司的火炭冷藏庫、摩利臣山路的 14 層辦公樓以及何文田的香港足球總會新樓的建設。八十年代以後，益新專注於較小規模的高端項目，例如 1991 年的中峽道 24 號項目以

及 1994 年通過新輝益新（Sanfield Yaik Sang，1989 年與新鴻基地產的子公司新輝合資成立）在清水灣建造的 Silverstrand 項目。

上海陶記營造廠（Dao Kee Construction）

陶記營造廠是另一間在戰前抵達香港的上海建築商，當時是 1938 年，但與上述兩間公司不同的是，陶記在上海已經有很龐大的生意，最初在香港開設的只是分行。陶記創辦人陶伯育（P. Y. Dao，1906-2006）出身浦東貧苦家庭，只唸過兩年私塾，童年大部分時間協助家人在農田種菜，培養出勤儉及堅毅不屈的性格，其一生亦以「勤儉修德」四字為宗旨。他只有 14 歲便到上海當建築學徒，當學徒的三年沒有薪金，只獲少許伙食費，每天由清早工作到深夜，但陶氏從不言苦。他雖然識字甚少，但由於聰明好學，手腳勤快，在幾年間就學習得一手精湛技藝，成為一位建築業師傅，在上海建築業漸露頭角，在 1927 年他 21 歲，已有足夠資金成立自己的公司──陶記。到三十年代，陶記已經成為上海主要的建築商，負責興建的項目包括虹口大樓（Hongkew Mansion）及法租界的巨福公寓（Dufour Apartments），但最出名的是 1937 年為哈同夫人興建的迦陵大樓（Liza Hardoon Building）。在上海以外，陶記亦在福建興建了 500 公里的公路及在南京興建了南京鐵路西站，後者是當時中國最大的鐵路站。1937 年抗戰爆發之後，不少上海企業南移香港，很多亦聘請陶記協助興建廠房，包括天廚味精、中華書局以及新亞製藥等大廠。陶伯育的工作原則最重信譽，要求所有事盡量做到最好，經常督

左｜1965 年陶記陶園大廈及旭穌大廈廣告

右｜迦陵大樓模擬圖

下｜1964 年陶記永業大廈及玉華大廈廣告（《華僑日報》，1963 年 4 月 20 日）

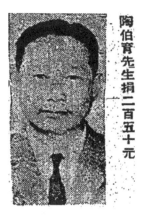

左｜七十年代陶伯育（《華僑日報》，1975 年 1 月 12 日）
右｜1987 年，陶伯育於僑光中學開幕時攝。

促公司員工注重質量，發覺有問題立即追究，對出錯者作警告，嚴重及多次犯者則開除。他認為只有如此嚴格才可保證質量。他亦以身作則，住在自己蓋的房子，並在樓宇廣告中列出私人電話，歡迎買家直接聯絡他。

二次大戰之後，陶記的業務發展到台灣、婆羅洲及越南，其中在台灣建成台灣銀行大廈、招商局辦公樓及倉庫；婆羅洲的業務在五十年代由彭德聰（Pang Tet-tshung，1923-2018）主持，他後來成為馬來西亞沙州政府財政部長及馬來西亞內政部長。在香港，陶記在六十年代至少興建了四幢住宅大廈，包括 1963 年建成的尖沙咀漆咸道 121-123 號的永業大廈（Winston Mansion）

及九龍城亞皆老街 159 號的玉華大廈（York Mansion，作者的外祖父母在那裡住了五十多年），1965 年建成的則有九龍亞皆老街 153 號的陶園大廈（Dao Yuen Court，最高層給陶伯育一家自住）以及半山旭龢道的旭龢大廈（Kotewall Court），後者被上海商業銀行用作高級職員宿舍，不幸於 1972 年 6 月 18 日的「六一八雨災」中，因山泥傾瀉被摧毀。

陶伯育早年因生活所困而被迫失學，所以事業有成後特別熱心支持教育。他是其家鄉浦東的主要慈善家，從四十年代便開始捐贈，更在 1987 年捐助成立僑光中學。據說當年家鄉的父老兄弟有意把學校定名為伯育中學或陶育中學，以表揚他的善舉，但他堅決反對，建議用「僑光」（僑胞之光的意思）為校名，可見他是出於一片善心，並非沽名釣譽。陶伯育亦是香港蘇浙同鄉會常務理事。近年陶記的工程包括 1996 年銅鑼灣羅素街 Plaza 2000 以及 2011 年上水彩園廣場的翻新工程。

HSIN CHONG CONSTRUCTION

HSIN HENG

新昌和新亨

1928 年，兩位來自寧波的建築商——葉庚年及徐鉅亨在上海創立新亨營造，並很快以知名的杭州錢塘江大橋等項目在行業內闖出名堂。抗日戰爭爆發之後，葉氏於 1939 年搬到香港創立新昌營造廠，在其苦心經營下成為香港的主要建築公司之一，並由其家族控制至 2007 年為止；徐氏在 1949 年之後亦來到香港，他的新亨建築亦成為香港主要的公營及私營項目承建商。

新昌營造（Hsin Chong Construction）

新昌創辦人葉庚年（Godfrey Kan-Nee Yeh，1900-1988）是清末以代理美孚石油出名的巨富葉澄衷（1840-1899）的遠親，早年在家鄉寧波的中興學堂（由葉澄衷捐資創立，葉庚年父親葉雨庵出任校董）讀書，之後到上海，入讀由葉澄衷捐資創立的澄衷中學及教會學校聖芳濟書院，畢業後到香港大學攻讀土木工程，香港蘇浙公學前校長沈亦珍（1900-1993）是他的同學。可惜葉庚年在港大讀了兩年便因經濟問題輟學，返回國內在煙台政府工作，但他仍心繫建築，後來以自己的積蓄再加上其富有木商的岳父曹蘭彬打本支持，在上海開設一間五金建築材料店，並於 1928 年與徐鉅亨創立新亨營造，到 1937 年抗戰開始之前已頗為成功。

抗戰初期，葉氏協助國民政府軍方在湖南長沙興建兵工廠，並協助將重要物資搬運到大後方，但最後他於 1939 年決定重返讀書時已熟悉的香港，成立新昌。由於當時香港缺乏有經驗的建築技工，所以葉氏從上海引入數以百計的建築工人，很快在華南地區

葉庚年夫婦（中坐者）與三位公子葉謀彰、葉謀迪及葉謀遵（左至右戴煲呔者）及他們的家人合照。（來源：Yeh Family Philanthropy）

打響名堂，興建中國銀行廣州分行等項目。在香港他的第一個項目是坪洲的大中國火柴廠，該廠的老闆是知名上海企業大王劉鴻生（O. S. Lieu，1888-1956），而劉妻葉素貞是葉庚年的遠親。

日軍佔領香港之後，葉氏寧願將生意結束亦不與敵方合作。和平之後，葉氏重建新昌，為李世華在北角堡壘街興建一系列四層高的住宅大廈，並在半山麥當勞道興建一幢七層高的住宅大廈。新昌的第一項政府工程，是於 1950 年興建輔政司官邸，由於新昌

一向秉承其「品質與服務」（Quality and Service）的企業宗旨，
時任輔政司、後來當上港督的柏立基爵士（Sir Robert Black）對
其建築非常滿意，為日後新昌取得很多公營項目打下良好的基
礎，在 1960 年承接船灣淡水湖工程及在 1963 年承接啟德機場客
運大樓的工程。1958 年，葉庚年成為車炳榮之後第二位當上香港
建造商會理事的上海籍建築商，並與福利建築的何耀光及其他建
築商合作，成立建安保險公司（United Builders Insurance）。

六十年代，新昌除了公共項目之外亦承建了不少私營項目，包括
何東家族兩房人在尖沙咀發展的東英大廈（1965 年）及何鴻卿大
廈（J. Hotung House，現為漢口中心），上環李寶椿大廈（1957
年興建，1995 年重建）、清水灣邵氏片場（1961 年）、旺角先施
大廈（1963 年）、中環龍子行百貨（1964 年）及尖沙咀瑞興百
貨（1963 年）等。六十年代新昌最大的項目，必須提及當時全
球最大住宅項目的美孚新邨，該項目是 1967 年由美孚石油公司
將其在荔枝角的油庫重建，並由美資地產商 Galbreath Ruffin 及
Turner Construction 統籌策劃，新昌負責興建該項目 99 幢大廈
中的 44 幢，總共 5,900 個單位。

透過從建築賺來的資金，葉庚年將業務延伸到地產發展、船務、
保險及銀行（他曾在大新銀行擁有主要股權並擔任副董事長）。
1972 年，新昌集團（Hsin Chong Holdings）在香港上市，兩年
後葉庚年半退休，將業務交由三位兒子葉謀彰（David Yeh Mou-
chang，1920-2004）、葉謀迪（Darius Yeh Mou-deh，1929- ）、

左｜新昌的地盤
右｜1967 年新昌宣佈承建美孚新邨第一期工程的廣告
下｜1980 年與署理房屋署長簽署蝴蝶邨工程合約（《工商晚報》，1980 年 9 月 19 日）

葉謀遵（Geoffrey Yeh Mou-tsen，1931-2016）及為集團服務半
世紀的錢助耕（Chien Chu-keng）打理（錢助耕子錢重光亦曾
在新昌工作，後來與新鴻基地產合組新輝重達建築，曾負責銅鑼
灣嘉蘭中心等項目）。葉謀遵自美國伊利諾州大學及哈佛大學取
得土木工程糸學位後於 1955 年加入新昌，於六、七十年代對集

團業務發展居功至偉，最終繼承父親出任集團主席。

七十年代，新昌繼續興建不少大型公營及私營住宅建築項目，並參與觀塘聯合醫院（1973 年）、尖沙咀喜來登酒店（1974 年）、銅鑼灣世貿中心（1975 年）及香港仔海洋公園（1976 年）的工程。

1980 年，新昌完成中環環球大廈（World-Wide House）以及沙田穗禾苑（Sui Wo Court）的工程，後者是香港政府居者有其屋計劃最早的項目之一。同年 12 月，新昌的物業發展子公司新昌地產（Hsin Chong Properties）上市，集團亦大力發展地產，包括在大潭水塘旁邊後來成為陽明山莊的項目。可惜八十年代中，香港前途問題令地產市道大挫，為了減輕集團債務，葉家於 1986 年將新昌地產賣給聯合集團，在葉謀遵的兒子葉維義（V-Nee Yeh）協助之下將新昌集團私有化，並將新昌營造於 1991 年重新上市。

九十年代，新昌參與多項大型項目，包括香港科技大學校園、赤鱲角國際機場的興建以及九廣鐵路紅磡總站的重建。公司在九十年代末曾經歷打短樁醜聞，2002 年葉維義繼承其父親出任主席。2004 年，新昌將業務延伸到澳門，承建數家新賭場。2007 年，葉氏家族將新昌營造的控股權賣給觀瀾湖集團的朱樹豪。2020 年 1 月，新昌營造及旗下子公司被下令清盤，結束其 81 年的經營，及後其他子公司亦相繼被頒令破產。

葉氏家族三代對香港社會有不同的貢獻。葉庚年曾任香港蘇浙同

葉謀遵（右）與兒子葉維義（左）

鄉會第 24 任會長，期間該會在北角寶馬山的蘇浙中學由新昌負責興建，他亦於 1980 年創立葉庚年教育基金會，多年來贊助超過 4,400 名香港學生。葉謀遵為香港建築業引入不少創新技術及意念，並曾於 1975 至 1987 年出任建造業訓練局主席。他亦曾擔任香港期貨交易所主席，由 1998 年到該會與聯交所於 2000 年合併為止。投資銀行家出身的葉維義在香港創立了多家成功的基金管理公司，並曾於 2009 至 2012 年出任行政會議成員。目前葉家仍然透過家族基金會支持各項教育及社會慈善項目。

新亨（Hsin Heng）

新亨創辦人徐鉅亨（Johan K. Zee），祖籍寧波，在上海知名的

聖約翰大學就讀，公司名稱中的「亨」字便是出自其名。新亨於
1928 年成立之後不久，便承接了多項重要工程。1931 年，該公
司獲美國德士古石油委任在上海浦東興建碼頭、辦公室、住宅及
工廠，合約總值 75 萬元，翌年該公司為上海工部局以 35 萬元完
成一幢八層高的大廈。1933 年，該公司在南京取得兩項重要的
銀行項目，分別是由陸謙受設計的中國銀行南京分行大廈及由繆
凱伯（Miao Kay-pah）設計的交通銀行南京分行大廈，兩個項
目均在 1934 年完成。新亨負責興建的江西南昌郵電局大廈及四
川成都電話公司大廈，亦是由陸謙受設計。1935 年，新亨贏得上
海江南製造局第三船塢的 100 萬元合約，及杭州錢塘江大橋南端
的 80 萬元合約，該大橋是中國第一條由國人自建及設計的現代
化大橋，由著名的留美結構工程師茅以昇（Dr. Thomson Eason
Mao）負責。

除了當營造商之外，新亨亦從事地產發展，於 1934 年在上海武
定西路興建六層高的開納公寓（Kinnear Apartments），成本為
20 萬元。這幢大廈亦是由陸謙受設計，在 1930 年末的住客包括
知名作家張愛玲，為新亨帶來租金收入；而另一幢物業是三層高
的愚園坊。

1949 年，徐氏來到香港，很快便重組新亨建築，成為主要的公營
及私營承建商。他在五十年代初的助手，是後來獨立創辦公和建
築、以承建香港滙豐銀行總部聞名的陸孝佩。1955 年，新亨取得
由澳門賭王傅老榕家族在司徒拔道 46 號興建的住宅建築眺馬閣

左｜徐鉅亨
右｜司徒拔道眺馬閣

（Raceview Mansion，由甘洺設計）的工程，價值 150 萬元，同
年亦取得寶翠園公務員宿舍的合約（由司徒惠設計），價值 206
萬元。但新亨在香港最出名的項目，莫過於西貢萬宜水庫，總
工程耗時 10 年，總成本超過 4 億元，總承建商是意大利 Vianini
Lavori SpA，新亨是有份參與的承建商之一。

1961 年，徐氏當上本地最大華人慈善團體東華三院總理，1991
年在加拿大溫哥華去世，享年 87 歲。他的其中一位妻子張翠虹
是演員，他們的兒子徐志忠成為了神父，曾任九龍華仁書院校
監；另外兩名子女則與永安集團前主席郭琳褒的子女結婚，徐志
姮（Linda Zee）嫁給當建築師的郭志舜（Arthur Kwok），徐志
樑（Leo Zee）則娶郭志璧（Genevieve Kwok）為妻。

VOH KEE

CHANG SUNG
CONSTRUCTION

YUNDAR
CONSTRUCTION

DAH CHENG & CO

A. E. WONG & CO

馥記、昌升、永大、
大盛和新蓀記

馥記、昌升、永大、大盛及新蓀記是五家在 1945 至 1949 年間在香港成立分公司的上海建築商，並在五十年代活躍於香港建築界，但目前這五間公司已絕跡於香港建築業。

馥記（Voh Kee）

馥記營造廠曾被一本刊物稱為「中國最領先的建築商」，是民國期間中國最大的建築公司之一，其創辦人陶桂林（Quer-Ling Dao，1892-1992）是亞洲建築業備受尊重的領袖。

祖籍江蘇啟東的陶氏世代以捕魚為生，他 12 歲便開始在上海當木工學徒，後來投身建築業，先後在美資及華資公司工作，晚上在夜校進修英文。1922 年他創立馥記，很快便透過承建南京中山陵及廣州中山紀念堂等知名項目而打出名堂。

馥記在三十年代業務攀上巔峰，曾經一度僱有超過二萬名工人，並於 1934 年興建成樓高 24 層的上海國際飯店（Park Hotel），工期 22 個月，是當時遠東區最高的大樓。

當時公司在全國各地興建了不少商業及政府大樓、船塢、碼頭及橋樑，在南京、廣州、青島、重慶、蘭州、南昌及貴州等地均有分行，建造了不少地標，其中不少是由著名建築師鄔達克（Laszlo Hudec）、關頌聲及范文照等設計。

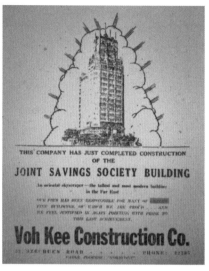

左｜晚年的陶桂林
右｜1933 年馥記的英文廣告，以遠東第一高樓國際飯店
　　為賣點。（The China Press, 1 Dec 1934）

抗戰期間，馥記公司隨國民政府遷到重慶，在當地負責不少重要
工程。戰後，陶桂林熱心重建工作，在各地的分公司亦重開。

1946 年，馥記有限公司在香港註冊成立，在香港承接工程。據
1949 年香港公司名錄，馥記地址位於東角怡和洋行的物業，董
事局包括主席羅文錦爵士、E. Watts、潘光迴（Francis Pan，國
民政府交通部官員，香港中文大學出版社及香港眼庫創辦人）、
許厚鈺（H. Y. Hsu，怡和高層，麻省理工畢業）、Richard Lee、
Carl Wu、T. S. Wong、T. C. Chao、Peler Ling 等人，該公司的

香港經理為 V. K. Lee，副經理為 F. L. Yang、Albert Loo，貨倉部主管是 Lionel Lowe。

1948 年，陶氏以全國建築商會會長身份訪問香港，被前述的僑港江浙建築會推舉為榮譽會長。翌年，他隨國民政府遷台，在台灣馥記繼續負責不少重要工程，包括台北松山機場等。

雖然香港馥記在 1955 年已經解散（同年陶桂林成為美國永久居民），但陶氏與香港建築業一直保持良好關係，他在 1960 年以亞洲建築業協會主席身份訪港時，受到香港建造商會全體歡迎。1973 年馥記 50 周年，81 歲的陶桂林退休，正式移民美國羅省，公司的主事人由其子陶錦藩（Raymond C. F. Dao）繼承。有六子三女的陶桂林於 1992 年在羅省以百歲高齡去世。

昌升建築（Chang Sung Construction）

昌升是四、五十年代在香港最活躍的上海建築商之一，由姜錫年（S. N. Chiang，1897-1963）在上海創立，公司搬到香港的原因亦跟前述的陶記一樣，是由於客戶的需求。

祖籍上海的姜氏十多歲便投身建築行業，是舊上海知名華資營造商裕昌泰老闆謝秉衡的徒弟。他在工餘的晚上到中學夜校進修英文，最終當上裕昌泰的副經理，負責該公司在上海外灘的各項重要工程。

左｜姜錫年
右｜1957 年香港建造商會會員名冊中昌升建築一欄，
相中為香港負責人陳榮甫。

後來姜氏自立門戶，與他的同事孫維明創立昌升建築。昌升早年的兩個主要客戶，分別是大工業家劉鴻生及英美煙草，後者是透過與瑞士羅德洋行（C. Luthy & Co）總經理 Arnold Aeschbach 的關係而搭上，昌升因而成為英美煙草在中國各地的主要承建商，業務遠至遼寧等地。

日軍佔領上海之後，英美煙草的大班被日軍關在龍華集中營，姜氏一直對他們提供按濟，他們在戰後獲釋，感恩圖報，所以當英美煙草 1948 年在香港灣仔告士打道 256 號興建六層高貨倉（今伊利莎伯大廈位置）時，便將工程合約批給昌升，亦使該公司的業務延伸到香港。

由於當時昌升在上海有五個主要項目，所以老闆姜氏在完成英

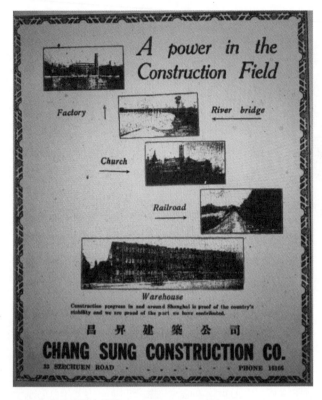

1934 年昌升的英文廣告 *(China Press, 10 Oct 1934)*

美煙草香港貨倉之後便返回內地，並吩咐下屬陳榮甫負責香港業務。陳氏於 16 歲便加入上海昌升當學徒，抗戰時負責公司在緬甸公路的工程項目，並曾在日佔時期滯留香港一年。

解放初年，姜氏對新政權甚為支持，在上海與其他建築商組成新生聯合營造廠，負責在新疆及陝西等西部省份，興建紡織廠及食水廠等大型工程，到 1951 至 1952 年期間，公司因為國內的三反五反

運動受到打擊，他才與兒子搬到香港。

在陳榮甫的打理下，昌升五十年代初在香港取得多項龐大工程，包括為香港電燈公司興建發電站及三幢員工宿舍，在山頂興建天祥大廈及在沙田興建沙田酒店（Shatin Heights Hotel，1955 年）等。

不幸的是，時為香港東區扶輪社社友的陳榮甫因為酗酒，年僅 48 歲便於 1960 年去世，而他的上司姜錫年亦於 1963 年 2 月在香港逝世，遺下十子六女。

姜氏有三子從事建築行業，其中以姜閎如最出名，是香港地產建設商會的少數上海籍創會會員之一。姜閎如的女兒姜綺蓮（Eleanor Chang）是美國七姊妹女校之一的曼荷蓮學院（Mt. Holyoke）的校友兼校董，曾任美國華裔銀行家協會主席。

1961 年昌升建築置業（Chang Sung Construction & Investment Co Ltd）註冊，並於翌年改名昌升（港記）建築有限公司（Chang Sung（Kong Kee）Construction Co Ltd），於 1995 年解散。

永大工程（Yundar Construction）

永大工程公司於 1938 年由顧道生（Dawson Koo，1895-1977）與陳志堅、楊林海在上海合夥創立，廠址設在上海南京東路 233 號，承建上海天山支路大中紗廠全部廠房、廣州美孚火油公司碼

頭、香港九龍粵漢鐵路飯店大樓、台北市台灣糖業公司大樓等工程，香港辦公地點在皇后大道東三號。

顧道生是上海川沙人，其父是船夫，他在家鄉唸完小學即進入由挪威人穆勒（E. J. Muller）創立的協泰洋行，學習土木工程設計，同時又在青年會夜校學習，並結業於美國萬國函授學院土木系，取得土木工程師資格。1926 年，顧道生離開協泰洋行，創辦公利營造公司，任總工程師兼經理，經營土木建築工程設計業務。1924 年 7 月，上海城隍廟大殿失火，地方紳董集資重建，設計任務交予顧道生，他採用中國古典建築的外觀，內部採用現代水泥骨架，並在這次工程中結識了久記營造廠的張效良。1932 年，張效良高薪聘請顧氏為久記經理，主持了中匯銀行大樓（現中匯大樓）、楊樹浦日華紗廠、南昌中意飛機製造廠等工程。

永大在香港最著名的項目，是 1952 年在旺角開幕的舊伊利沙伯體育館（亦稱麥花臣場館）。整個建築物除了室內籃球場外，還包括社會福利署辦公室、圖書館、旺角街坊福利會、青少年飯堂及浴室，建築師是徐敬直。

1951 年春天，顧道生自香港回歸內地，被中南軍區岳陽建設委員會吸收，設計建造了岳陽被服廠、發電廠和河南省漯河皮革廠等。1955 年，永大工程公司結束業務，顧道生回到上海，在國家輕工業部上海輕工業設計院任職，不久調任輕工業部北京設計院副總工程師，1977 年逝世。

麥花臣場館

大盛營造廠（Dah Cheng & Co）

大盛是由 1902 年出生的黃金魁（Wong King-Quai）創立。黃氏早年由上海來到香港，在 1948 年已經是早前提及的由益新嚴雲龍等人創立的僑港江浙建築會董事之一。1957 年，大盛贏得興建北角蘇浙公學校舍（由周耀年設計）的合約，是 15 家競投商中最低價者，造價 133 萬，黃氏中標後以造福鄉里為由，再減二萬。

1961 年 2 月農曆新年前夕，黃氏前往中環余道生行拜訪客戶大興紡織廠之後失蹤，一個星期後他的家人報警，因為當時剛發生

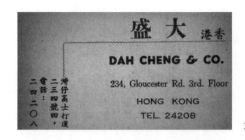

大盛公司 1950 年廣告

轟動一時的黃錫彬、黃應求雙黃綁架案,最初警方不排除他也被綁架的可能性。當時大盛公司正負責在藍塘道、渣甸山及紅磡興建三幢政府宿舍,合約總值超過 100 萬,由於黃氏是公司的獨資經營者,所以大盛的業務亦即時停頓。最初有謠言說黃氏回到老家上海,但後來警察發現他是去了澳門,一個月之後他由澳門返港,大盛亦重新開業。

原來大盛在六十年代初在現金周轉方面已經有問題,所以借貸由較保守的上海商業銀行轉移向作風進取的廣東信託銀行。1963年,該公司因為颱風關係,在一項工程中損失超過 100 萬,但廣託仍然繼續貸款,到 1964 年底貸款總數已達 290 萬元。1965年,廣東信託倒閉,大盛亦因此暫停營業,到後來香港政府再向該公司批出工程才重開。據黃氏在 1969 年在法庭上的供詞,大盛公司當時仍欠廣託清盤人超過 100 萬元。

大盛公司的名字在 1968 年《華僑日報》出版的《香港年鑑》中仍然出現,但往後已沒有該公司的消息。

新蓀記營造廠（A. E. Wong & Co）

新蓀記是上海建築商王岳峰（A. E. Wong）在四十年代末至五十年代初在香港經營的建築公司。

王氏的父親王皋蓀是浙江鎮海人，上世紀初在上海創立王蓀記營造廠，承建外灘多個項目，其中最出名的是由沙宣家族（Sassoon family）發展並於 1929 年建成的華懋公寓（Cathay Mansion，香港華懋集團亦是因為創辦人王廷歆當年在此設立辦工室而命名），現為錦江飯店北樓。王皋蓀同時任英商泰和洋行（Reiss Bradley）的買辦，王岳峰亦曾任該公司的董事，及是舊上海的大馬主之一，1931 年曾與馥記營造廠的廠主陶桂林等組織建築學會，發行《建築月刊》。

1948 年末，國民黨在內戰中已情勢不妙，很多上海的資本家都準備後路。1948 年 11 月，香港《德臣西報》（China Mail）報道王岳峰包了香港航空公司（Hong Kong Airways，怡和與英航由 1947 至 1959 年合作經營的航空公司）的專機，將其 18 位親屬包括 67 歲的母親由上海送到香港。據他說，之前一個星期，他才迎接了 19 位家族成員到港，仍有四名身在內地，包括 89 歲不願離開家鄉寧波的祖母，而他上一年在銅鑼灣怡和街以 20 多萬元買入的土地正在興建一幢七層高大廈，其中七個單位打算給家人自住，另外七個則會放租，預計半年內完成。

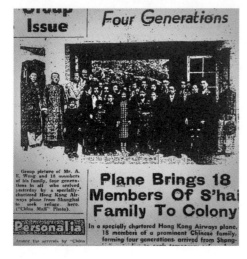

上｜桂林街新亞書院舊址
下｜《德臣西報》對王氏家族
南移香港的報道

重視教育的王岳峰對香港記者說，他希望 20 多名子侄在香港接
受英式教育，然後到英國留學。他在港時亦認識了錢穆教授，並
於 1950 年捐款給錢穆，在桂林街地址開設新亞書院，可惜他的
生意（包括在沖繩島承建工程的 A. E. Wong & Co Ltd）在五十
年代初遭遇挫折而結業，從此便沒有他的消息，但他慷慨捐助新
亞書院的善舉，在香港中文大學的校史中沒有被遺忘。

PAUL Y. CONSTRUCTION
DAO KWEI KEE

保華和陶桂記

以其創辦人車炳榮命名的保華建築，絕對稱得上是香港戰後最成功的上海幫及華資建築商。在車氏家族及史濟樵家族的苦心經營下，該公司在香港及新加坡由五十到八十年代，完成多項重要基建工程，包括過海隧道及地下鐵路等，雖然今日公司已不在這兩家族控制之下，但保華這個寶號至今仍然是亞洲建築業的優質保證。律師出身的車炳榮，在上海協助經營其岳父陶桂松的公司陶桂記，從而晉身建築業，到 1946 年自立門戶，成立保華。保華及陶桂記在 1949 年後由上海搬到香港，而保華到今天仍然活躍於建築行業。

保華 (Paul Y. Construction)

車炳榮 (Paul Y Tso，1904-1978) 1904 年 5 月 16 日生於上海，家族世代與建築行業有關，其父車顯宸經營大順石子廠，供應建築材料給當時上海的主要建築商。

他在知名的蘇州東吳大學 (Soochow University) 取得法律學位之後，在上海當商務律師，其中一個客戶便是由他父親供應石頭的主要建築商：陶桂記營造廠。陶桂記老闆陶桂松 (1879-1956) 欣賞車氏的才華，邀請他為自己的次女陶君言 (Lily) 補習英文，車陶兩人墮入愛河並結為夫婦，車炳榮便成為陶桂松的女婿。

1935 年，車炳榮結束他的律師事務所，加入岳父的陶桂記，同時亦開設車炳榮租務處經營房地產。

左｜車炳榮（來源：Paul Y website）
右｜史濟樵（來源：Thomas Sze）

1936 年，上海外灘的新中國銀行大廈工程合約招標，競爭非常激烈，車炳榮不但幫陶桂記取得這項重要的工程，並成功為公司賺得超過 50 萬元的盈利。

1937 年抗日戰爭爆發的傷害，令建築行業進入衰退階段，但陶桂記仍然在車氏的監管之下順利完成兩項重要的項目，即 1939 年的滬光大戲院（Astor Theatre）及 1940 年建成的美琪大戲院（Majestic Theatre）。雖然陶桂松對女婿車炳榮非常器重，但他始終希望由兩位兒子接手自己的生意，所以 1946 年車炳榮決定自立門戶，與同事史濟樵（Ah Jao Sze，1910-1999，19 歲加入陶桂記）合作創立保華建築。車氏為人長袖善舞，負責在外兜攬

車炳榮（右一）在香港華仁書院 1955 年開幕禮上與白英奇主教（左）及
Gordon Brown 教授（中）

生意及交際應酬，史氏則精於營運，擅於監督工程及工人，兩人
一外一內合作無間數十年，打造保華的江山。

保華在四十年代末期的上海雖然是新公司，但是已經完成了幾個
重要的工程，包括龍華機場、交易所大廈、猶太俱樂部以及無錫
的申新第三廠，到 1949 年才搬到香港。

在香港，保華建築很快便站穩陣腳，在五十年代負責的項目包括
1955 年建成的中區政府合署、九龍塘及新界的英軍兵房、九龍亞
皆老街的英國海軍兵房、原美麗華酒店以及旺角滙豐銀行大廈。
1953 年，保華在新加坡開設分公司，並於 1956 年完成全長 650
米的獨立橋（Merdeka Bridge）。

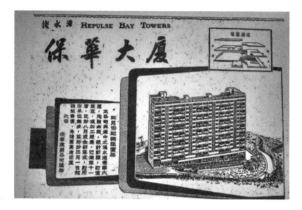

保華大廈 1963 年廣告（《華僑日報》，1963 年 2 月 27 日）

車炳榮及史濟樵分別於 1957 及 1962 年成為英國公民，車氏更於
1957 年成為香港建造商會首位上海籍理事，後來當上會長。

1960 年，車夫人陶君言在淺水灣從玩具貿易商趙不煒醫生（Dr.
P. W. Chiu）買入一塊地，並邀請娘家公司在上海外灘興建中國
銀行大廈時的建築師陸謙受，設計一幢 14 層高的海景住宅大
廈，即 1964 年建成的保華大廈（Repulse Bay Mansion）。同
年，車氏家族的保華置業又在銅鑼灣天后廟道興建華景花園大廈
（Hilltop）。保華在香港發展的其他物業，包括太子道保羅大廈及
灣仔道 177 至 179 號保和大廈。

1962 年，保華建築被兩位美國德州大亨 T. L. Wynne 與 Leo
Corrigan 成立的永高公司（Wynncor）聘請，興建 26 層高的

希爾頓大酒店

香港希爾頓大酒店，是當時遠東區最大的酒店之一。翌年，保
華參與興建石壁水塘，是香港最大的水塘之一。1964 年，車炳
榮被選為香港建造商會副會長，並於翌年擔任在香港舉行的第四
屆亞洲及西太平洋建築商會大會（International Federation of
Asia & Western Pacific Contractors Association（IFAWPCA）
Convention）的大會主席。

1966 年，保華建築在尖沙咀為九龍倉集團興建海運大廈（Ocean
Terminal），該項目的合夥人包括英資的 Taylor Woodrow 及上
海幫同鄉姚連生經營的姚記建築。六十年代及七十年代初，保
華在香港及星馬承建的項目還有香港中建大廈、渣打銀行總行大
廈，新加坡、吉隆坡及香港的友邦保險大廈，香港廣東銀行總行
大廈、滙豐銀行旺角分行大廈、香港政府大廈第一期及第三期工

車炳榮以主席身份在 IFAWPCA 大會上與來自紐西蘭的副主席 Alfred G. Wells 及大會秘書長陸炳常合照（HKBCA Annual Report）

程、香港及新加坡美國領事館、馬來西亞柔佛電力廠。

在六十年代，車炳榮經營建築的同時亦是一位工業家，在香港生產美國香煙及加拿大啤酒。1959 年，他出資與女婿榮智鑫（Richard Yung）及吳漢平（Ng Hon-ping）開設美聯煙草有限公司（United Tobacco），於 1961 年從美國煙草巨擘來利樂煙草（Lorillard）取得旗下多個牌子如將軍（General）、約克（York）及健牌（Kent）等的香港生產及推銷權，很快便成為繼英美煙草、香港煙草之後的香港第三大煙草生產商。1964 年，來利樂以 200 萬美金收購美聯煙草一半股票，並將公司改名為 P. Lorillard Ltd。翌年該公司在深水埗青山道 682-684 號興建一幢九層高的工廠大廈擴充生產。

車炳榮及其婿榮智鑫與來利樂總裁 J. Edgar Bennett 商討合作（來源：Lorillard 公司年報）

1969 年，來利樂決定結束香港業務，將工廠機器運到菲律賓，而香港分公司亦於 1974 年結業。至於車氏於 1964 年與加拿大加寧酒廠（Carling Brewery）合辦的酒廠，在青山道十四咪半生產啤酒，但只經營了五年便結束。

1969 年，保華建築與英國倫敦的 Costain 國際及紐約的 Raymond 國際，贏得價值超過 4,500 萬美金的紅磡海底隧道合約，是當時香港史上最高價值的建築合約，於三年後的 1972 年建成。興建海底隧道期間，車炳榮於 1970 年將保華建築在證券交易所上市，出售公司四分之一股權，即 150 萬股，每股 7.5 元。同時保華又於 1971 年完成新加坡香格里拉大酒店（Shangri-La）及在 1974 年完成銅鑼灣柏寧酒店（Park Lane Hotel）。

1970 年 7 月，保華公佈過去一年業績，共承包建築工程 11 宗，盈餘 412 萬元。盈餘到 1972 年 3 月底為止的一年，增至 930 萬元；到 1973 年 3 月底又升至 1,747 萬元。1974 年 3 月底，因地產業不景降至 1,110 萬，集團改以加強在船務方面及海外的投資。1975 年 2 月，車氏父子在中環康樂大廈翠園舉行保華 30 周年歡宴會，統計多年來完成工程累計 140 多宗，公司有七名員工服務滿 30 年，獲贈金錶。

建基於公司興建海底隧道的成功，保華於 1975 年贏得香港地下鐵路的興建合約，在往後十年完成八個地鐵站、六條隧道、三個地基及一個車廠的工程。

正當保華事業如日中天之際，車炳榮於 1978 年 7 月在歐洲旅遊時在巴黎突然去世，享年 75 歲，死後葬於加州 Cypress Lawn Memorial 墳場的一個墓園。

車氏在保華的職務由其子車家騏（George Tso）接任。車家騏生於 1931 年 7 月 29 日，自五十年代從麻省理工取得土木工程系碩士學位之後便加入家族生意，並曾於 1963 年當過東華三院總理。他的妻子榮智英（Louise Yung）是其妹夫榮智鑫的妹妹，是知名麵粉及紡織大王榮德生的孫女。

在車家騏的管理下，保華持續發展。1979 年 3 月底，保華盈利 2,393 萬元；1982 年 3 月底創新紀錄，盈利 1 億 2,450 萬元，比

上｜車家騏（坐左二）、建築師顧家振（立
左二）與聖保祿醫院及飛利浦公司，於
1975 年簽約時合照。（《工商晚報》，1975 年
10 月 18 日）

下｜車家騏（1964 Brazilian immigration card,
familysearch.org）

上一年的 8,300 萬為高。1981 年保華贏得興建 25 層高的新香港
會所大廈（Hong Kong Club Building）的合約，亦於 120 個星
期內為新加坡置地完成 47 層高的萊佛士廣場（Raffles Place）。
1983 年，車家騏太太的叔父榮毅仁，邀請車家騏與唐英年的父親
唐翔千加入中信集團董事局，其他五位來自香港及澳門的董事包
括李嘉誠、霍英東、何賢、馬萬祺及王寬誠。翌年，關於香港前
途問題的《中英聯合聲明》簽署，同年保華亦參與東江水的工程。

1987 年，華人置業、希慎興業以及新加坡的林增集團（Lum Chang）三方分別發動收購保華建築，最後車氏及史氏家族將股權賣給華人置業（雖然史家真的不想賣）。1991 年，華人置業將保華的建築業務賣給國際德祥（ITC），組成保華德祥（Paul Y-ITC）。

在九十年代，保華德祥負責興建半山行人電梯、中環中心、汀九橋及長江中心，其中於 1999 年建成的長江中心，原址正是於 37 年前由保華興建的希爾頓酒店。2005 年，保華德祥更名保華建業（Paul Y. Engineering），至今仍是香港最主要的建築商之一。

車家騏於 2003 年 6 月 15 日去世，享年 71 歲，遺下兩子一女，兩子在加拿大溫哥華繼續經營加拿大保華建築，從事地產發展。車家騏的後人捐款修繕薄扶林的伯大尼修院（Bethany），當中的車家騏紀念堂（George C. Tso Memorial Chapel）便是以他為名。車炳榮夫人陶君言比她的丈夫及兒子都長壽，到 2009 年才以 99 歲高齡去世，透過自己及夫家的建築生意，見證了上海及香港一個世紀的都市發展。

至於史濟樵及其子史美煊（Mason Sze，曾任保華新加坡總工程師）則於 1978 年創立美生集團（A. J. Mason Group），多年來在香港、深圳、佛山、廣州、武漢、上海、寧波、天津、澳洲墨爾本及美國西雅圖，發展及收購多項住宅、商業及零售物業。

陶桂記（Dao Kwei Kee）

陶桂記創辦人陶桂松（K. S. Dao，1879-1956）世代務農，他最初當木工，為住屋瓦頂製作木模。1918年他有份參與興建上海永安百貨公司大樓，獲得大樓主要承建商魏清記老闆——上海近代建築界先驅人物之一的魏清濤青睞，外判一些工程給他。

1920年，陶氏創立陶桂記，第一個項目是為上海大亨祝蘭舫興建貨倉。1923年他為永安集團在上海蘭州路興建永安第一紗廠，得到老闆郭順（William Gockson）及郭樂（James Gocklock）的賞識，除了自己大宅的工程，還將永安第二及第三廠都交他的公司承建，三個廠房的合約總值超過200萬元，為陶桂記在上海打響名堂。1934年，永安在南京路興建新的百貨大樓（新永安大樓），很自然亦交陶桂記承建。

在三十年代，雖然中國受戰火摧殘，但陶桂記的生意仍在車炳榮的協助下持續發展，到日軍於1941年佔領上海，業務才全面停頓。

戰後，陶桂松帶頭重建上海建築商會。女婿車炳榮於1946年自立門戶後，陶氏的兩位兒子陶有德（Samuel Y. T. Dao）及陶明德（M. T. Dao）接手陶桂記。國共內戰期間，中國經濟崩潰，陶桂松需要售賣上海的一些物業以支撐其建築生意。1949年上海解放後，他決定留在上海，到1956年以77歲之齡過身。

上｜新永安大樓
下｜陶桂記 1934 年廣告 (*The China Press*, 10 Oct 1934)

陶氏兄弟跟他們的姐夫一樣，亦來到香港繼續經營陶桂記，但生意規模比姐夫的保華為細。1968 年 2 月，陶明德乘搭民航空運的客機在台灣墜毀，但他與薄荷大王虞兆興及船商姚書敏僥倖生存，同機的會德豐紡織宋文傑（V. J. Song）、永安公司郭琳弼夫人李芙蓉（Nancy Kwok）和香滿樓創辦人張紫珊的丈夫黃國輝則不幸罹難。陶桂松的孫女鄭陶美蓉（Mignonne Cheng）在香港曾任法國巴黎銀行東北亞洲區域總裁、香港分行行政總裁和財富管理銀行亞太區主席兼行政總裁，以及會德豐獨立非執行董事和法國五月董事會董事。

陶桂記自七十年代初與許金安（Kho Kiem An）和曹玉麒（Carlos Y. K. Cho）的許曹建築師事務所（Kho & Cho Associates）合作，1988 年許曹成功收購陶桂記。

近年陶桂記承建的項目，包括 1982 年於銅鑼灣 23 層高的 Plaza 2000、2012 年的觀塘帝盛酒店（Dorsett Regency）以及卓能地產發展的壹號九龍山頂項目。

NGO KEE
CONSTRUCTION

SUNG FOO KEE

鶴記和孫福記

鶴記及孫福記是兩家源於上海的主要香港建築商，創辦人的盧氏及孫氏家族分別經營公司超過半世紀，興建了香港著名大廈包括舊中銀大廈及中環文華酒店。目前兩家都成為香港主要地產商（新世界集團及鷹君集團）的建築子公司，孫氏家族的一房仍透過立德建築參與建築行業。

鶴記（Ngo Kee Construction）

鶴記於 1923 年在上海由盧松華（S. W. Loo，1892-1986）創立，並於 1948 年來到香港。盧氏是木工之子，與早前提及的馥記創辦人陶桂林是夜校的同學，兩人結伴到天津，在建築行業闖天下。盧氏結識了知名建築師行公和洋行（即巴馬丹拿，Palmer & Turner）上海分行的一位法籍建築師，由他介紹承接了一些中小型建築項目起家。當年鶴記在上海承建的最大規模項目，是 18 層高的峻岭公寓（The Grosvenor House，後來成為錦江飯店），當時是上海最先進的高樓大廈之一。盧氏把建築賺得的資金投資在建築材料方面，投資了開山磚瓦公司和揚子木材廠等。1931 年，盧與陶桂林創立上海市建築協會，為建築工人開設夜校，並為行業出版月刊。

日軍佔領上海之後，盧氏與國民政府遷到大後方，在昆明及成都等地承建各項工程。戰後的 1946 年他回到上海，並在南京承建不少項目，包括立法院大樓、四川省銀行大廈、中國農業銀行大廈及交通銀行大廈員工宿舍等。同時他派遣他負責興建上海百老

左｜鶴記的鶴形徽號
右｜盧雲龍於 1977 年出任建造商會學校董事時攝

匯大廈（Broadway Mansions）的弟弟盧錫麟，到香港尋找商機。1950 年，鶴記獲得香港中國銀行大廈的合約，當時是香港最高的商業大廈。公司在香港站穩陣腳之後，盧松華亦由上海到香港與弟弟一齊開拓業務。

1971 年盧錫麟逝世，遺下三子一女，鶴記由他在英國攻讀土木工程的兒子盧雲龍（John Loo，1940-）繼承並持續發展。1983年，公司贏取在大埔工業邨興建一印刷廠的工程合約。1984 年，公司完成灣仔新高等法院大樓並取得建築獎項。1988 年鶴記與弗萊徹（Fletcher Construction）的合資企業從政府獲得價值 13 億元的柴灣尤德夫人醫院（Pamela Youde Hospital）合約，是當時最大的公營建築合約。1989 年鶴記贏得興建九龍塘生產力促進局大廈的合約，其他工程包括香港理工大學、落馬洲邊境及添馬艦海濱設施等。

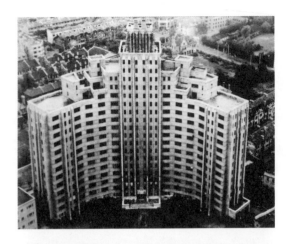

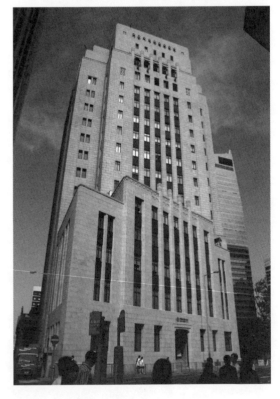

上｜峻岭公寓
下｜中國銀行大廈

盧雲龍於 1985 至 1988 年繼承陸孝佩成為香港建造商會會長，亦曾擔任香港房屋協會 1989 至 2002 年的董事，因為他對公共房屋的貢獻，於 1994 年獲委任為非官守太平紳士。他並曾於 1988 到 2003 年出任華潤企業的非執行董事。

1997 年，盧氏家族決定將鶴記的九成股權出售予同樣是上海籍建築商、單樂華家族的惠記集團旗下的亞太建設（Zen Pacific Construction）。惠記主要是看中鶴記的公屋承建商牌照，2001 年 9 月再將鶴記以 4,300 萬元賣給新世界集團。

孫福記（Sung Foo Kee）、立德（Lidell）

孫福記是 1937 年在上海由孫德水（T. S. Sung，1890-1975）創立。孫德水是浙江餘姚人，17 歲在上海加入建築行業，擔任華資建築商余洪記老闆余積臣的學徒。由於當時上海大部分的建築師都是外國人，孫氏很早便了解學懂英文的重要性，於是跟很多其他先前述及的創業者一樣，到夜校進修英文。工作多年後，他成為余積臣的心腹，負責監督余洪記多項重要工程，包括 1921 年由著名建築師呂彥直（Y. C. Lu）設計的南京金陵女子大學（Ginling Girls' College）校園（中國傳統宮殿式近代建築的典範）、1922 年上海郵政局大廈（總建築面積 3.48 餘萬平方米）及 1925 年上海跑馬總會大廈（解放後為上海圖書館）。後者當時春季賽馬剛結束，業主要求趕在秋季賽馬前建成，時間僅有半年，他親自指揮，吃住都在工地，遇上問題則及時向張繼光等營造界

左上｜孫德水
右上｜孫紹光在 1974 年香港建造
商會魯班先師寶誕上致詞（《工商晚
報》，1974 年 8 月 3 日）
下｜孫福記的頭盔

老前輩請教，大樓順利在暑期完工，沒有對馬匹賽事造成影響，
孫德水因此名聲大振。

1930 年余積臣逝世，雖然各方邀請孫德水自立門戶，但念舊的
他在公司再工作了七年，協助先師的兒子完成多項重要工程，包
括上海外灘中國銀行大廈的地基、上海四川路滙豐銀行大廈、福

建路上的上海電話公司總局、溧陽路上的現代化屠牲場,以及南京英國駐華大使館等,直到師母去世和 1937 年抗戰爆發,他才正式自立門戶成立孫福記,在上海租界承包住宅大廈工程。1931年,陶桂林、杜彥耿等發起組織上海市建築協會,孫德水是倡導者和發起人之一,在成立大會上當選為候補執行委員。在以後的上海市營造業同業公會中,孫德水先後擔任過理事、常務理事。

隨着國共內戰情勢,孫福記於 1948 年搬來香港,並於 1949 年獲得泰國政府興建曼谷機場的合約。

五、六十年代,孫福記為香港多家英資大行及大機構完成重大建築工程。1960 年公司獲賽馬會合約興建跑馬地七層高大廈,並由惠保公司負責打樁工程。1961 年,孫福記有限公司正式註冊成立。1963 年,孫福記成功在兩年之內為怡和集團完成興建文華酒店,工程總值 1,100 萬,期間亦有不少打樁的問題。怡和的置地公司亦委託孫福記,興建位於鄰近的太子大廈(Prince's Building)。1968 年孫福記又為置地公司在筲箕灣興建太安樓住宅群。與此同時,孫德水的兩位兒子孫紹光(Raymond Sung Chao-kwang,1921-1999)及孫紹福(Sung Chao-foo)亦開始接手家族生意。

生於 1921 年的孫紹光是美國普林斯頓大學畢業生,曾於 1962 年出任東華三院總理,並由 1963 至 1997 年出任廖創興銀行董事。他於 1973 年繼承車炳榮成為香港建造商會會長,並於

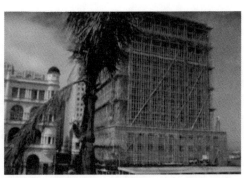

左上｜1972 年的孫紹光
右上｜1962 年興建中的文華酒店
下｜落成後今日的文華酒店

1976 年主持在香港舉行的第十五屆國際建築年會（IFAWPCA Convention）。

孫福記在七十年代的主要工程包括 1975 年完成的荔枝角瑪嘉烈醫院（Princess Margaret Hospital）以及 1977 年開幕的灣仔香港藝術中心（HK Arts Centre）。

1987 年 11 月，孫氏家族決定將孫福記以 2,000 萬元賣給鷹君集團（Great Eagle Holdings），孫紹光繼續擔任公司副主席。1988 年孫福記獲房屋署批出價值 1.3 億元的青衣長亨邨二期合約以及價值 2 億元的粉嶺華明邨合約。到 1989 年，孫福記公司的合約總額超越 15 億元，大部分與政府工程有關，亦包括一些高等教育機構如香港科技大學及浸會書院等。1989 年 9 月，孫福記在香港聯交所上市，集資 1.8 億元。翌年，屬同一系的鷹君集團將價值十億元的中環萬國寶通廣場（Citibank Plaza）工程交由孫福記承建。1994 年孫福記正式改名為新福港（Sun Fook Kong），孫紹光亦正式退休，移居加拿大並在當地去世。

孫德水的另一位兒子孫烈輝（Richard Sung Lai-whai）亦曾是香港建造商會董事，他經營的立德建築於 1962 年註冊成立。1977 年，立德建築為九龍倉集團在荃灣興建最先進的貨櫃貨倉建築物。1995 年，立德與中信集團成立中信國華立德建築有限公司（CITIC Guo Hua Lidell）。近年立德參與的項目，包括由恆基兆業與金朝陽集團合作發展的 37 層高的大坑重士街 8 號的雋琚（Jones Hive）。而孫烈輝亦把業務交給於 1981 年自南加州大學取得工商管理碩士學位的兒子接棒。

AHONG
CONSTRUCTION

CHINNEY
CONSTRUCTION

亞豐和建業

亞豐和建業是兩家源自戰前上海的香港建築商，東主同樣都姓王。當中亞豐的經歷比較突出，於三十年代由上海搬到英屬馬來亞，再於 1960 年登陸香港，曾經參與中環聖佐治大廈及置地廣場等重要項目。建業的第二代王世榮投筆從商，放棄當數學家，將家族生意發揚光大，同時協助岳父查濟民。

亞豐建築（Ahong Construction）

亞豐是在 20 世紀初於上海由王秋濤（C. D. Wong，1889-1962，又名王相賢，但與新加坡同名商人並非同一人）創立。王氏祖籍江蘇南通，早年到上海讀書，畢業後不久便創立亞豐，公司在上海最出名的項目包括七層高的郵政總局大廈（General Post Office Building，1921 年）以及上海賽馬會（Shanghai Race Club，1932 年）。

1937 年抗日戰爭爆發，王氏決定南移到英屬馬來亞，亞豐更於 1939 至 1941 年承建當地的新柔佛州政府大樓（New Johore Government Building）。與此同時，他的長子王俊初（Charles Wong，1916-1995）留在上海，就讀聖約翰中學及聖約翰大學，於 1942 年取得土木工程系學士之後，在上海經營建築公司 Yates Construction，1949 年到新加坡協助父親，出任新加坡分公司的經理及總工程師，並於 1956 年成為公司的合夥人。亞豐在五十年代參與馬來亞多個重要建築工程，包括 1952 至 1954 年吉隆坡的工務局聯邦大廈（Federal House）以及 1953 至 1954 年檳城

上｜王國樑代表亞豐與信興集團簽署關於置地廣場告羅士打大廈的電機工程（《工商晚報》，1979 年 8 月 31 日）
下｜1955 年亞豐在新加坡的全版廣告（*The Singapore Free Press*, 19 January 1955）

皇家空軍基地的跑道工程等。

1960 年，亞豐正式進軍香港市場，在香港註冊成立亞豐建築有限公司，由王俊初主持，最初的辦公室設在尖沙咀漢口道 40 號漢興大廈 6 樓。公司早期在香港的項目，主要跟駐港尼泊爾喧喀兵有關，包括 1960 年在石崗興建 15 幢三層高的已婚喧喀兵家庭宿舍

（Gurkha Married Quarter），1961 年在沙頭角興建 250 幢一層高的啹喀兵軍眷營（Gurkha Family Camp）、1962 年在沙頭角皇后山的啹喀兵軍眷營及 1963 年在大欖青山道十七咪半的啹喀兵營。

1962 年 11 月，王秋濤在吉隆坡家中去世，他除了王俊初外還有三子，包括從上海聖約翰大學土木工程糸畢業的王俊傑（Wong Chun-kit）、註冊會計師的王俊豪（Wong Chun-Hao），及土木工程師的王俊邦（Bobby Wong Chun-pong）。在王秋濤過身之後，亞豐公司在大馬的業務持續發展，於 1965 年在吉隆坡與夏威夷公司 Castle & Cook 的子公司 Oceanic Properties 合資，開發 12 幢 16 層高的住宅大樓以及石屎工廠，翌年公司又完成吉隆坡樓高 20 層的國家電力局大樓（National Electrical Board Building）。

六十年代，亞豐在香港的業務發展一日千里，其中在六十年代的私營商業項目，包括 1965 年 5 月開幕、由梁顯利家族發展的 14 層高中環新顯利大廈（New Henry House），1967 年香港仔建華街四層高的天祥汽車大廈（Dodwell Motors Building）以及 1969 年 2 月開幕、嘉道理家族的 26 層高中環聖佐治大廈（St. George's Building）。1979 年王俊初繼承戴東嶽成為香港建造商會第 50 屆會長。1980 年，亞豐完成該公司最受矚目的項目——由置地公司發展、48 層高的中環置地廣場告羅士打大廈（Gloucester Tower），建築費高達二億元。

中環聖佐治大廈

王俊初於 1954 年在大馬入英籍，並自 1957 年起成為美國土木工程師協會會員。他於 1942 年在上海與奚蕙芳（Sophia Wai-fung Yee）結婚，並育有三子五女。他在 1995 年 12 月以 79 歲去世前，曾任香港聖約翰大學校友會會長，亦是英屬哥倫比亞大學聖約翰書院（St. John's College, University of British Columbia）

的主要贊助人之一。他的其中兩子王國樑（James K. Wong）及王國棟（Thomas Wong）以及弟弟俊邦均在亞豐工作，而亞豐香港於 2020 年解散。

建業建築（Chinney Construction）

建業建築集團是香港主要的建造商之一，業務源自創辦人王佐才（Wong Chu-Choi）於 1929 年在上海創立的建築生意。王氏是浙江奉化人，年少努力學習英語，在上海創出成就。據他的長子王世榮（James Wong Sai-wing，1940-）回憶，王佐才 1949 年接獲同鄉蔣介石的電話通知，帶着他一同離開上海，抵港時只有一箱行李及千元美金，而王佐才的妻子及兩名年紀較小的兒子，則要過幾年才到香港會合。

在香港，王佐才得到結拜兄弟江上達（S. D. Kiang，1893-1966）的支持，重新建立建業建築（與周義中的建業營造廠無關）。

王世榮於 1965 年取得加州理工學院數學系博士，最初有志當數學家，30 歲便當上愛荷華大學（University of Iowa）的正教授。1972 年 8 月，王佐才以 85 歲高齡在香港去世，王世榮臨危受命，返港繼承家族生意。在岳父查濟民的薰陶下，王世榮成為傑出的商人，在往後 40 年將建業集團發展成有規模的地產發展商及建築商，旗下擁有數家上市公司，包括從事建築的建聯（Chinney Alliance）、地基工程的建業建榮（Chinney Kin

左｜建業標誌
右｜王世榮

Wing）以及地產發展的漢國置業（Hon Kwok Land）等，在香港及澳門完成超過 1,000 個建築項目。

王世榮的弟弟王世濤（Stewart Wong Sue-Ioa）自卡耐基梅隆大學（Carnegie Mellon）取得土木工程系碩士之後亦從事建築業，自 1989 年起出任查氏集團旗下的興勝建築（Hanison Construction）董事總經理。

OTHERS

其他

以上六章的建築商均在戰前的上海已經成立，並於 1949 年前後來港。本章介紹的上海建築商則是戰前在上海出生，但要到 1949 年之後到香港才創立他們的公司，大部分在六十至八十年代香港經濟起飛時崛起。

公和建築（John Lok & Partners）

公和建築在六十到八十年代在香港參與了很多重要的建築工程，其中最出名的當然是舉世聞名的中環滙豐總行。

公和的英文名，源自創辦人陸孝佩（John Lok，1921-2015）。陸氏來自江蘇一個知名的官宦世家，是戰國時代齊宣王的第 72 代孫，本姓田，後因被追殺而逃難江蘇，改姓陸，宋朝詩人陸游、清代狀元兼金石家陸增祥均為陸氏先人。陸孝佩的外曾祖父正是前述新昌營造廠葉家的遠親、五金石油巨富葉澄衷，陸孝佩的父親陸以鳳（I-Feng Lok）曾任德商洋行買辦及上海茂昌蛋廠（China Egg Produce，CEPCO，主要出口美國的雞蛋商）副董事長。

生於 1921 年的陸氏，1942 年自父親的母校上海聖約翰大學土木工程系畢業，之後走到大後方在西安當工程師，戰後返回上海與一位合夥人經營建築生意，主要客戶是英國人。他將所賺到的資金全部投放入房地產，可惜在新政權上台後全部被充公，所以他 1950 年到香港時口袋裡只有 5 元港幣，一家更要窩居太子道一個

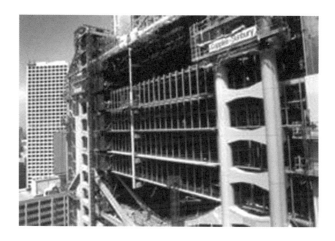

上｜興建中的中環滙豐總行

下｜陸孝佩

200 呎的租住單位。他透過人脈關係,在香港當上了前述新亨建築的副經理,襄助徐鉅亨。

1960 年,陸氏與妻子談坤元(Tan Kwan Yuen)合力創辦公和建築,透過苦幹及良好信譽,慢慢建立起成功的事業。該公司最初的辦公室設於尖沙咀漢口道漢興大廈之內一個小單位,碰巧正是《南北極》半月刊的社址旁,可能因為風水關係,在陸氏發跡以後舊的辦公室依然保留。

1967 年公和與新昌一同贏得美孚新邨第一期工程合約,打響了名堂。到 1973 年,公和透過收購大新公司(The Sun Co)借殼上市。1976 年,公和贏得上環永安中心新廈的地基工程,合約價值超過 6,600 萬元。1978 年,公和贏得多份合約,包括海港城第一期的 4 億元、舊山頂道住宅發展項目的 1 億元,以及為政府興建天橋的 1.4 億元。公和亦有參與興建置地公司在荃灣地鐵站上蓋的綠楊新邨 17 幢大樓 4,000 個單位,工程在 1983 年建成。

1980 年,新滙豐總行的合約招標,競爭非常激烈,香港所有主要的建築公司包括英資的金門建築(Gammon)以及最大的華資建築公司瑞安、新昌及保華等均有投標,但公和最後於 1981 年 7 月成功打敗所有對手,與英國最大建築公司 Wimpey 合作贏得合約。

據陸氏自述,他能夠奪得工程,全憑戰略的運用,而在這場仗中,《孫子兵法》給了他很大的啟示,當時滙豐銀行要選擇一家由

美孚新邨

香港及外國合組的公司承包工程，他找上了當時英國最大的永保
合作，然後親自向滙豐大班游說，指公和雖然是小公司，但小公
司有小公司的好處，老闆可常常親身在地盤監督。這幢由國際知
名建築師霍朗明（Norman Foster）設計的大廈是當時全球最昂
貴的建築工程，公和在四年間完成，外判的承建商有 153 間。

雖然陸孝佩從滙豐總行工程賺得 7,500 萬，但最終他於 1988 年
決定淡出建築行業，集中做地產投資。曾任香港建造商會會長的

永安新廈地基工程簽約

永安公司銀店大廈之地盤（德輔道中二三號）建築工程頗為順利，建基工作現正在進行階段。

日前永安有限公司總監督郭琳弼與公和工程有限公司簽妥一項比值百萬元之地盤建築工程合約，該項工程將於六月中旬開始，預期一百五十天左右完竣。

圖左至右：永安公司總監督郭琳弼與公和建築工程有限公司陸孝佩簽約時攝。

左上│陸孝佩與郭琳弼簽署永安新廈地基工程的合約（《工商晚報》，1975 年 6 月 17 日）

右上│陸恭正

下│陸孝佩（居中者）

陸氏更對外說，自己搞建築「最笨」，因為曾經有十次幾乎因此而破產，包括在愉景灣項目被發展商王永祥（Eddie Wong）欠下大筆資金。1990 年，陸氏將大新公司以 7 億元私有化。

陸孝佩與他的前老闆徐鉅亨一樣，與永安郭氏家族有姻親關係，陸氏的千金陸恭一（Jane Lok）嫁給了郭志桁（Lester Kwok）；公子陸恭正（Hardy Lok）於英國曼徹斯特大學畢業並擔任家族公司的董事總經理，是新鴻基地產主席郭炳聯的連襟。陸的堂弟陸孝寅（Stanley Hsiao-Yin Lok）於 1958 年自上海五四中學畢業，在六十年代來港加入公和建築，後來自立門戶成立陸氏建築公司，並曾擔任香港建造商會理事。但陸家在香港最出名的成員，要數陸孝佩堂弟陸孝儀（David Loh Hsiao-I）的女兒陸恭蕙（Christine Loh），她曾任立法局議員，是香港知名的環保領袖。

怡泰建築（T. K. Shen Construction）

由沈泰魁（Tai Kui Shen）以英文同名於 1959 年創立的怡泰建築，是六、七十年代在香港活躍的建築商。沈氏生於 1924 年，是南京中央大學的畢業生。他的母親陳斌娟是上海的知名珠寶商，母子於 1960 年合作創辦凱歌首飾公司（Echo Jewelry），在尖沙咀美麗華酒店商場開業，開幕式嘉賓包括香港上海幫多位名人。該公司在 1986 年仍在海運大廈，並由沈的太太 Ellen Yao 主持。

關於怡泰建築有份參與的工程資料不多。1964 年，沈泰魁因為英

左｜沈泰魁與他的京劇老師孟小冬
右｜沈泰魁

皇道的地盤滋生蚊蟲而被政府罰款。另一個項目是東半山肇輝台
4 號，由董建華的妻舅趙希虎設計。1977 年，怡泰贏得該公司最
出名的項目：由和記地產發展的大嶼山澄碧邨（Sea Ranch）。
雖然該項目最終完成，但由於位置過於偏僻，最終於 1989 年
被棄置。沈氏曾於 1979 年出任香港建造商會副會長，並曾出任
建造商會學校校董。1972 年，他又成立基泰有限公司（Tsao &
Shen）。據一位建築界老行尊透露，怡泰在八十年代為日本西松
建設（Nishimatsu Construction）在香港的合作夥伴，八十年代

末公司突然倒閉，沈氏亦去了台灣一去不返，西松要負責員工的遣散，怡泰公司亦正式於 1991 年解散。

沈泰魁是京劇名票，在京劇界的名氣比他在建築界還要大。他更是知名京劇女演員孟小冬（即梅蘭芳的情人及上海教父杜月笙的妻子）少數的學生，並曾與證券商李和聲、航運業巨子趙從衍等京劇票友及上海幫商人，同為孟小冬基金會理事。沈氏夫婦於九十年代移居美國加州蒙特利公園。

百達建築（Wide Project）

百達建築於 1964 年由五十年代末投身建築行業的王雄煦（Purger Wong）創立。在七十年代至八十年代初，該公司專門興建工業大廈，包括為開達實業丁家在紅磡興建紅磡凱旋工商中心（Kaiser Estate）第一至三期、觀塘廣聯泰工業大廈（Kwong Luen Tai Industrial Building）、屯門東亞紡織大廈（East Asia Textiles Building），同時亦協助東亞將原本在荃灣的廠房改建成 20 層高的東亞花園（East Asia Gardens）、為恒生銀行在沙田發展住宅大廈，及在香港仔為上海商業銀行發展大廈。

根據當時的報紙報道，百達公司的合約總值超過一億元。百達在八十年代由曹玉麒收購，九十年代改名為德比集團（WP Holdings）。

1979（左）與 2003 年（右）的王雄煦

除了建築，王雄煦亦有參與各項建築材料生意如五金及水泥，並經營蔬果貿易。1983 年王氏創立了保潔麗（Polyclean），專門研究生產清潔劑。王氏的上海籍元配梅蕊芳於 1984 年過身後，他再娶曾任化學科老師的陸咏儀，後者更於 1993 年加入保潔麗，襄助當時罹患肝癌的他。受環保條例所限，在香港經營化工廠甚為艱難，於是保潔麗於 1995 年將廠房搬到深圳，並於 1999 年成為香港首間獲得品質檢定的化工公司。

透過市場推廣，保潔麗很快成為香港主要的清潔及消毒產品品牌之一，在 2003 年「沙士」疫情時非常暢銷，公司並成為國內主要零售商如沃爾瑪（Walmart）及蓮花的代工清潔劑生產商。2004 年王氏去世，由遺孀陸咏儀繼承生意。目前保潔麗生產超過400 多種產品。

姚連生

姚記建築（Yao Kee Construction）

姚記建築是活躍於六十年代香港的上海幫建築商，有份參與尖沙咀海運大廈（與保華建築及英資公司 Taylor Woodrow 合作）、西營盤天主教聖類斯中學（St. Louis School）、筲箕灣慈幼禮堂（Salesian Assembly Hall）以及觀塘一些工業大廈的承建工程。該公司的創辦人姚連生（Yao Ling-sun，1912-2007）在上海的一個貧苦家庭出身，1964 年註冊成立姚記，於 2001 年解散。

除了建築以外，姚連生在香港亦參與地產發展（例如跑馬地的浩利大廈）以及飲食業（灣仔喜萬年酒樓夜總會）。

從商以外，姚氏是一位知名的慈善家，1969 年當上保良局總理，

後來升任副主席，並於 1982 年贊助成立保良局姚連生中學。他在七十年代曾擔任香港建造商會理事，並曾任樂善堂總理及蘇浙同鄉會理事。

他在 2007 年 10 月以 95 歲高齡逝世之後，將遺產中的 1.1 億元捐給四個機構，分別由香港中文大學、香港大學、保良局及東華三院平分。

保利工程（Paul Lee Engineering）

在香港的建築行業歷史上，相信沒有一間公司比保利工程在七十年代初的興衰更戲劇性。

保利公司的英文同名創辦人李保羅（Paul Lee）1920 年生於上海，並從大同大學取得土木工程學士學位，同窗高儒佩（Kao Yu-pei）日後成了他的太太。

1957 年，他身上只帶着 8 元人民幣由上海來到香港，並透過他的土木工程背景，在建築業很快找到工作。五年之後的 1962 年，兩夫婦便創立保利工程，由於李氏的技術專長、平易近人的作風和拼搏精神，公司很快便成為香港政府的主要承建商，主要從事道路橋樑以及隧道的工程。

到六十年代末，保利已經是政府丙級承建商（即沒有合約銀碼的

李保羅 1975 年在警察的陪同下上法庭（《工商晚報》）

限制），並在九龍公主道興建了多條天橋。

1969 年，保利公司與澳門的何賢合作，取得澳氹大橋的承建工程。

1972 年 12 月，保利工程成為香港繼保華、金門、新昌之後的第四家上市建築公司，地產發展商合和實業注資成為策略投資者，持有公司 25% 股權，公司的股價在短短三個月內從每股 1 元升到 25 元。1973 年，保利公司宣佈與澳洲最大的建築及工程公司 John Holland 合作。

受到當年在股票市場賺快錢的誘惑，李保羅將公司的資本投入股票投資，結果功敗垂成。1974 年 8 月，保利工程被停牌調查，到 1975 年 2 月，公司便宣佈破產。1975 年 12 月，李保羅及其他十名人士，包括太太以及公司董事如律師張貫天（Donald Quintin

保利案 11 人於 1975 年被控 30 條罪名的頭條（《工商晚報》，1975 年 12 月 17 日）

Cheung，資深大律師張奧偉的弟弟）、唐天燊、郭志匡（Albert Kwok，永安銀行主腦）以及合和集團的胡應湘等被控 30 條罪，涉及款項超過 1 億港元，但最終只有李保羅被判有罪及監禁，其他人則獲當庭釋放。這醜聞當時震驚香港，亦使多項政府工程受到影響，不少建築工人因此失去工作。

1978 年 9 月，李保羅在服刑兩年八個月之後被釋放，當年 59 歲，他獲釋後立即離開香港，但繼續在建築行業工作，被中東阿聯酋一個價值超過 3,000 萬美金的基建工程委任為顧問。

永康建築（Yung Kong Construction）

永康建築是一家從五十年代開始在香港活躍的建築商，創辦人徐基元（Lincoln Hsu Chi-yuan）1946 年從上海聖約翰大學土木工程系畢業，並曾在台灣大學擔任土木工程系講師，公司推斷應該是在五十年代創立，到 1958 年，公司的地址登記在中環歷山大廈。

1978 年，永康建築獲得救世軍在長洲興建弱智兒童療養院的合約，價值 700 萬。永康於 1973 年註冊成為有限公司，2014 年解散。

在建築行業以外，徐氏是香港賽馬圈知名的馬主，擁有多隻得獎馬匹，由 1960 到千禧年代，多隻馬匹名稱中都有「橋」字，如堅橋（Cainebridge）、寶橋（Paobridge）、多橋（Dolbridge）及嘉橋（Kadbridge）等，部分與他從事銀行業的兒子徐彭易（Cary Hsu）共同擁有。

洪記建築

洪記建築於 1961 年在香港註冊成立，活躍於六、七十年代，創辦人楊雲如（Yang Yun-ju）是上海人，1971 年出任東華三院總理，並曾擔任蘇浙同鄉會理事。除了洪記以外，楊氏還是洪興置業（Hung Hing Investment Co Ltd，1972 年註冊成立，2005 年解散）、貴達企業（Kwei Tat Enterprises，1975 年註冊

楊雲如（《華僑日報》，1974 年 1 月 3 日）

成立，1979 年解散）、建仁置業（Kin Yan Investment，1973
年註冊成立，1991 年解散）以及楊氏父子企業（Yang & Sons
Enterprise，1975 年註冊成立，1979 年解散）的董事長。他的兒
子楊炳炎生於 1941 年，是洪興、貴達及楊氏父子的董事，曾於
1977 至 1978 年出任東華三院總理。

洪記的其中一個項目為興建 1972 年葵涌天主教慈幼中學（Don
Bosco Technical School），該校由殯儀業巨子梁伍少梅資助成
立，並由建築師潘衍壽（Peter Pun）設計。

洪記於 2005 年正式解散。

左｜惠記包含單家英文姓氏 Zen 的公司徽號
右｜單偉豹（左）及單偉彪（右）在惠記公司股東周年大會上

惠記（Wai Kee）

1970 年的惠記是香港最後一家成立的上海幫建築商，亦是目前香港主要建築商中仍然由上海籍家族控制的公司。

惠記創辦人單樂華（Zen Lok-hwa，1915-1995）於五十年代由上海到香港出任地盤監工，他的三子五女要等到六十年代初才來港與他會合，最初一家十口住在土瓜灣一個 300 呎單位。公司在七十年代的香港建築業開始打出名堂，正在單氏的三位兒子支持下發揚光大，包括在國內讀醫，曾任惠記執行董事的單偉虎（Richard Zen Wea-foo，1938-）、1971 年中大畢業後加入公司的現任惠記主席單偉豹（William Zen Wei-pao，1947-），以及

曾在英資金門建築當了八年工程師、1983 年加入家族生意的現任
惠記副主席單偉彪（Derek Zen Wei-peu，1952-）。

1992 年，惠記在香港聯交所上市。1994 年，惠記與美國國際集
團旗下的亞洲基建基金（AIG Asian Infrastructure Fund）合作成
立路勁基建（Road King Infrastructure），在中國投資公路項目，
並於 1996 年在香港上市。1997 年，惠記旗下的亞太建設（Zen
Pacific Construction）收購香港老牌上海幫建築商鶴記。九十
年代亞太建設受到圓洲角短樁醜聞影響，而惠記本身亦因為紅山
半島而受到影響，因此引入新世界集團成為策略投資者，持股
27%，而單氏兄弟則繼續持有 48%。危機過後集團更加強大，將
旗下的建築子公司歸納於利基控股（Build King），為香港政府、
港鐵公司以及私人發展商的主要承建商之一，而路勁則在國內擁
有超過 12 個公路項目。

書名

　建城・傳承　二十世紀滬港華人建築師和建築商

作者

　吳啟聰　羅元旭

責任編輯

　寧礎鋒

書籍設計

　姚國豪

出版

　三聯書店（香港）有限公司

　香港北角英皇道 499 號北角工業大廈 20 樓

　Joint Publishing (H.K.) Co., Ltd.

　20/F., North Point Industrial Building,

　499 King's Road, North Point, Hong Kong

香港發行

　香港聯合書刊物流有限公司

　香港新界荃灣德士古道 220-248 號 16 樓

印刷

　美雅印刷製本有限公司

　香港九龍觀塘榮業街 6 號 4 樓 A 室

版次

　2021 年 9 月香港第一版第一次印刷

規格

　大 32 開（140mm x 205 mm）240 面

國際書號

　ISBN　978-962-04-4848-5

三聯書店
http://jointpublishing.com

JPBooks.Plus
http://jpbooks.plus